KB049084

참고 도판

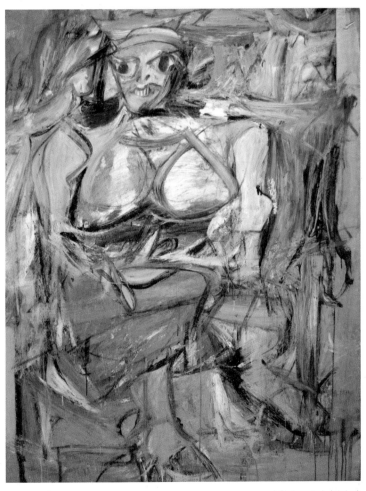

| 윌렘 드 쿠닝, 〈여자 I 〉

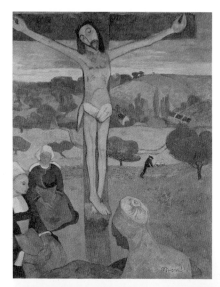

| 폴 고갱, 〈황색의 그리스도〉

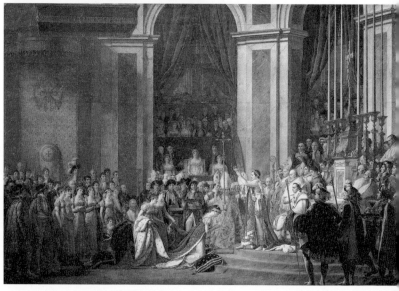

| 자크 루이 다비드, 〈나폴레옹 1세의 대관식〉

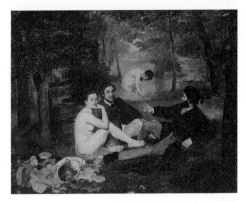

| 에두아르 마네, 〈풀밭 위의 점심〉

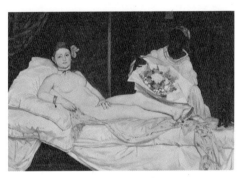

| 에두아르 마네, 〈올랭피아〉

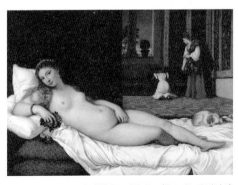

| 베첼리오 티치아노, 〈우르비노의 비너스〉

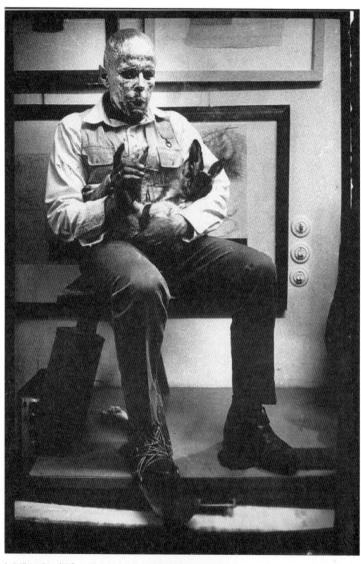

| 요셉 보이스, 〈죽은 토끼에게 어떻게 그림을 설명할 것인가?〉

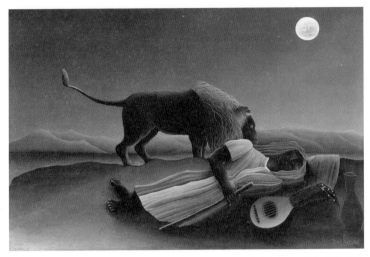

| 앙리 루소, 〈잠자는 집시 여인〉

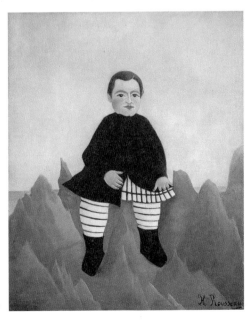

| 앙리 루소, 〈바위 위의 소년〉

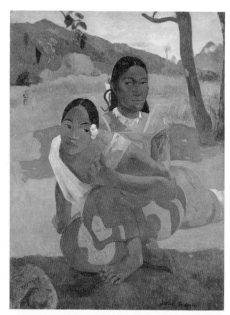

| 폴 고갱, 〈언제 결혼하니?〉

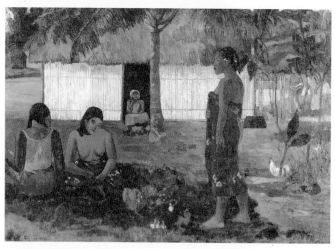

| 폴 고갱, 〈왜 화가 났니?〉

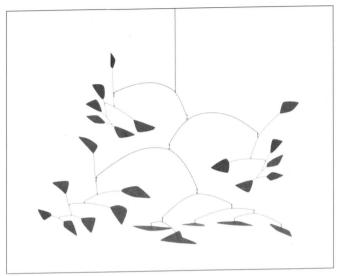

| 알렉산더 칼더, 〈붉은 모빌〉

| 워싱턴 DC 국립미술관, 칼더의 방

| 알렉산더 칼더, 〈붉은 원반이 있는 주름〉

다음 세대를 생각하는
인문교양 시리즈

아우름 19

우리는 모두
예술가다

자유로운 예술 정신으로 삶 바라보기

한상연 지음

샘터

예술은 네 멋대로 하는 거야

어느 여름의 나른한 오후였습니다. 지하철에서 깜박 잠이 들었다 깨어 보니 옆에 앉은 두 남녀가 키들거리며 웃고 있더군요. 그들은 이십 대 중반쯤으로 보였습니다.

"이런 게 대체 왜 훌륭한 그림이지?"

남자가 여자에게 말했어요.

"그냥 어린애가 함부로 물감을 짓이겨 놓은 것처럼 보이는데 말이야."

"여자가 너무 추해 보여."

여자가 남자에게 말했습니다.

"아마 이 그림을 그린 사람은 여성 혐오자일 거야."

그들은 함께 잡지를 보고 있었어요. 힐끗 곁눈질해 보니 그들이 말하는 그림은 윌렘 드 쿠닝의 〈여자〉라는 그림이었습니다. 나는 잠깐 추억에 잠겼습니다. 초등학교 5학년 때쯤 나도 우연히 그 그림을

보고 똑같이 생각했었어요.

'이런 게 대체 왜 훌륭한 그림이지?'

그뿐 아니라 그때 나는 이 두 남녀보다 훨씬 더 큰 소리로 웃었습니다. 그림 속의 여자가 너무 못생기고 우스꽝스럽게 보이기 때문이었죠. 와하하 하고 내가 웃자 곁에 있던 급우들도 그림을 힐끗 보고는 와하하 하고 따라 웃었던 기억이 납니다.

"이따위 그림은 나도 그릴 수 있어."

남자가 여자에게 조롱기 어린 목소리로 말했습니다.

"이런 게 예술이면 아무나 다 예술가일 수 있을 거야."

그의 곁에서 여자는 고개를 주억거리며 공감을 표시하더군요. 여자의 얼굴에도 조롱기가 어려 있었지만 휴대폰 벨이 울린 탓에 그녀는 남자의 말에 대답할 수 없었습니다. 나는 문득 남자에게 이렇게 말해 주고 싶다는 생각을 했어요.

"그럼요. 당신도 예술을 할 수 있죠. 우리는 모두 이미 예술가인 걸요."

하지만 그 말을 차마 입 밖으로 내뱉지 못했습니다. 낯선 사람들의 이야기에 불쑥 뛰어들 엄두가 나지 않았어요. 게다가 남자의 목소리에는 조롱기뿐 아니라 약간의 화도 어려 있었습니다. 그는 예술이라는 고상한 이름이 윌렘 드 쿠닝의 〈여자〉로 인해 모욕을 받았다고 느낀 것 같았죠.

대체 무엇이 훌륭한 예술일까요? 사람들은 대개 훌륭한 예술의 기준으로 빼어난 예술적 기예나 섬세한 감성, 작품 속에 담겨 있는 사상의 깊이 등을 언급합니다. 물론 기예와 감성, 심오한 사상 등은 한 작품을 훌륭한 작품으로 만들어 주는 소중한 요소들입니다. 눈부

신 기예가 발휘된 작품을 보면 누구나 감탄하기 마련이고, 섬세한 감성이나 심오한 사상 등은 우리의 마음에 깊은 울림을 남기는 법이죠.

하지만 진정으로 훌륭한 예술은 우리로 하여금 아름다운 정신과 자유분방한 기상을 지니게 하는 예술입니다. 우리의 정신을 추하게 만들거나 우리의 자유분방한 기상을 억누르거나 하는 예술은 훌륭한 예술일 수 없죠. 겉보기에는 아무리 훌륭해 보여도 말입니다.

쿠닝의 〈여자〉가 아름답고 훌륭한 작품이라고 믿어야 할 이유는 없어요. 세상 사람들 거의 전부가 아름답다고 여기는 것도 제 눈에 추하면 그냥 추한 겁니다. 하물며 쿠닝의 〈여자〉처럼 대부분의 사람들에게 우스꽝스럽게 보이는 작품에 대해서는 두말할 나위도 없죠.

쿠닝의 〈여자〉는 사람들이 훌륭한 작품의 기준으로 여기는 빼어난 예술적 기예, 섬세한 감성, 정신의 깊이 같은 것은 다 무시해 버리

고 그냥 제 멋대로 그린 것처럼 보입니다. 마치 어린아이가 장난삼아 그린 그림 같기도 하죠. 그 때문에 〈여자〉를 보면 누구나 이런 그림쯤은 자신도 그릴 수 있다는 식으로 생각하게 되죠. 하지만 나는 바로 이러한 이유로 어쩌면 〈여자〉야말로 세상에서 가장 아름답고 훌륭한 작품일 수도 있다는 생각을 해봅니다.

　〈여자〉를 보노라면 우리는 자기도 모르게 자신도 예술가일 수 있다는 생각을 품게 되죠. 불현듯 자유분방해지는 겁니다. 예술이란 예술적 기예를 익힌 사람만 할 수 있는 것이라는 편견을 버리고, 감성이 섬세하거나 깊이 있는 정신을 지닌 사람이 아니라면 예술가이기 어렵다는 편견도 뒤로 한 채, 우리는 〈여자〉를 보며 자신의 억눌린 창의력을 발산해 보고 싶은 충동을 느끼게 되죠.

　불행하게도 많은 사람들이 그 충동의 의미를 잘 헤아리지 못합니다. 그 때문에 쿠닝의 〈여자〉가 명화로 자리매김되어 있다는 사실

을 당혹스러워하고, 심지어 불쾌감마저 느끼고는 하죠. 그런 사람들이 깨닫지 못하는 것은 예술이란 우리의 자유분방한 존재의 표현일 뿐이라는 진실입니다.

예술적 기예를 익힌 사람만 예술을 할 수 있다고 믿는다면 우리는 이미 예술가일 수 있는 우리의 가능성을 스스로 억누르고 있는 셈이죠. 감성이 섬세하거나 깊은 정신을 지닌 사람만이 예술가가 될 자격이 있다고 생각하면서 실은 자유분방한 예술가로서 자신의 삶과 존재를 마음껏 표현할 사람들의 권리를 부정하는 우를 범하는 겁니다. 그러니 예술의 참된 의미를 이해하는 사람이라면 자기 자신에게든 그 밖의 다른 누구에게든 이렇게 말해야만 하죠.

"예술은 본디 네 멋대로 하는 거야!"

이 책은 자기 멋대로 하는 예술에 관한 이야기입니다. 우리 스스로 자신을 예술가로 이해하고 자유분방해질 수 있게 하는 것이 이 책의 목적이죠.

한상연

| 차 례 |

1장.

예술은
노동이 아니야

예술은
자유분방한 삶을
위한 거야

예술은 대체 무엇을 위한 것일까요? 나는 예술에 대해 이런 질문을 던지기가 매우 조심스럽습니다. '무엇을 위함'이란 목적을 표현하는 말이니까요. 만약 예술에 목적이 있다면 예술의 목적을 이루기 위해 예술가는 열심히 노력해야 한다는 결론이 뒤따르죠. 이 경우 예술은 일종의 노동이 되어 버리고 맙니다. 하지만 예술은 노동이 아니고, 또 노동이 되어서도 안 되죠. 예술은 우리를 자유롭게 해야 하니까요.

소설이나 영화를 보면 엄청난 열정을 발휘하는 예술가 이야기가 종종 나옵니다. 며칠이고 밤을 새며 미친 듯 작업에 매달리고, 뜻대로 작업이 진척되지 않으면 발작하듯 히스테리를 부리며 괴로워하

는 그런 예술가가 현대에는 진정한 예술가의 표본처럼 되어 버렸죠. 단언하건대 이런 식의 예술가 이야기는 사람들을 노예의 정신에 사로잡히게 할 뿐입니다.

열심히 노력해서 훌륭한 작품을 남긴 예술가도 분명 적지 않을 거예요. 하지만 진정한 예술가의 삶은 자유분방해야 하죠. 자유분방한 기질은 지니지 못한 채 마치 노동하듯 창작하는 예술가가 있다면 그는 노예의 기질을 지닌 사람일 뿐입니다. 열심히 노력해서 정교한 작품을 만든다고 노예가 주인이 되는 것은 아니죠. 이와 반대로 대충 놀면서 정교하지 못한 작품을 만든다고 주인이 노예가 되는 것도 아닙니다. 노예의 정신을 지닌 예술가가 훌륭한 작품을 만든다고 그의 정신이 자유로워지는 것도 아니고, 자유로운 정신을 지닌 예술가가 서툰 작품을 만든다고 그의 자유로운 기상에 손상이 가는 것도 아니라는 뜻입니다.

예술은 자유분방한 삶을 위한 것입니다. '무엇을 위함'이라는 표현을 인위적으로 추구해야 할 어떤 목적의 논리로만 생각할 필요는 없어요. 친구들과 노는 것은 즐거움과 재미를 위한 것이지만, 즐거움과 재미를 위해 노는 것이 어떤 인위적 목적을 추구하기 위해 노력한다는 것을 뜻하지는 않습니다. 놀다 보면 시간 가는 줄 모르듯이, 예술을 하며 몰입하면 며칠이고 밤을 새우게 될지도 몰라요. 하

지만 노는 듯 예술에 몰입하는 사람은 미친 듯 작업에 매달리는 사람과는 구별되어야 합니다. 전자는 즐겁게 시간을 보내는 사람이지만, 후자는 고통스럽게 시간을 보내는 사람이니까요.

어쩌다 자유분방한 예술가가 발작하듯 히스테리를 부리는 일이 생긴다면 그는 그저 예술의 놀이를 망쳤을 뿐입니다. 마치 놀이가 마음먹은 대로 잘되지 않거나 함께 노는 친구가 반칙이라도 하면 화가 나는 것과 마찬가지죠. 예술 놀이의 기쁨과 즐거움 외에 추구해야 할 다른 목적이 있어 분노하는 순간, 예술가는 이미 예술가이기를 그친 셈입니다. 그는 이미 노동하는 자로 바뀌어 버렸고, 인위적목적에 집착하면서 노예의 정신에 사로잡혀 버렸죠.

우리는
노동으로부터의 자유를
추구해야 해

예나 지금이나 노동을 신성시하는 사람이 많습니다. 그 이유는 간단해요. 우리는 노동하지 않으면 살 수 없죠. 노동으로 먹거리와 입을거리, 살 자리 등을 마련해 주는 사람들이 없다면 누구도 삶을 도모할 수 없습니다. 그러니 노동은 정말 신성한 거죠. 인간에게 삶이란 결국 노동을 통해 가능해지는 거니까요.

하지만 누군가 "노동은 신성한 것이니 우리는 죽을 때까지 최선을 다해 노동을 해야 한다"라고 말한다면, 그는 신성한 노동을 노예노동으로 바꾸어 버리는 사람입니다. 삶이 노동을 통해 가능해지는 것이기는 해도 노동은 노동으로부터의 자유를 가능하게 하는 방향

우리는 모두 예술가다

으로 작용해야 하죠. 삶이란 되도록 자유롭고 즐거운 것이 되어야만 하니까요. 사람들의 삶을 자유롭고 즐거운 것으로 바꾸는 노동은 신성하지만, 반대로 부자유와 고통을 자아내는 노동은 불경스럽습니다. 한마디로, 삶을 살 만한 것으로 만드는 노동만이 아름다울 수 있어요. 반대로 삶을 고통스러운 것으로 만드는 노동은 추하기만 할 뿐이죠.

노동이 노동 그 자체를 위한 것이 되어 버릴 때 우리는 가장 절망적인 예속의 상태에 빠져 버리게 됩니다. 자신이 노예임을 알고 있는 사람은 자발적으로 일하지 않아요. 그는 주인이 시킬 때만 일을 하고, 그렇지 않은 경우에는 그냥 쉽니다. 그에게 노동은 그 자체로 신성한 것이 아니라 되도록 피해야 할 수고로움을 뜻할 뿐이죠. 하지만 노동을 그 자체로 신성시하고 노동을 위한 노동을 하는 사람은 누가 시키지 않아도 계속 노동을 하려 할 거예요. 말하자면 그는 '자동화된 노예'가 된 사람이죠. 자신이 노예와 같다는 생각은 하지도 못한 채 열심히 일만 하며 사는 거예요. 그러니 그런 사람은 가장 희망 없는 노예일 수밖에요. 자신이 노예임을 자각하는 사람은 적어도 자의로는 일하지 않지만, 그렇지 못한 사람은 자의로 일하고 또 일하죠. 따로 주인이 없어도 그는 자기 자신을 더할 나위 없이 이상적인 노예로 만들어 버리는 거예요.

예술은 자기 삶의
주인 되기 기술이야

나는 예술을 자기 삶의 주인이 되게 하는 기술로 이해합니다. 주인
으로 사는 사람은 자유롭죠. 그는 노예가 아니니까요. 그런데 대체
자유가 뭐죠? 어떤 때 우리는 자신을 자유롭다고 말할 수 있나요?

자유에 대한 정의는 여러 가지가 있을 수 있습니다. 한 가지 분명
한 것은 자유란 자신을 위해 쓸 수 있는 여가 시간의 형태로 구현된
다는 사실이죠. 여가 시간을 조금도 가질 수 없는 사람, 싫든 좋든 늘
일만 하며 살아야 하는 사람은 노예나 마찬가지인 사람입니다.

아마 이런 말을 들으면 화를 낼 사람도 있을 거예요. 예컨대 '비

록 가난해서 늘 일을 해야 하지만 나의 정신만은 자유롭다'라고 생각하는 사람이라면 나의 말이 가난한 사람들을 비하하는 것처럼 들릴 수도 있겠죠. 가난해도 자유로운 정신을 잃지 않으려 노력하는 것은 분명 자랑스러운 일입니다. 하지만 진정 자유로운 정신을 지닌 사람이라면 늘 일만 하는 처지로부터 벗어나려 노력하기 마련이죠. 그렇지 않고 늘 일만 하며 살아도 상관없다고 생각하는 사람이 있다면 그 역시 실은 '자동화된 노예'일 뿐입니다.

자유는 늘 여가 시간의 형태로 구현되죠. 그렇다면 우리가 자유로운 삶을 구가하기 위해서는 여가 시간을 잘 보내는 법을 익혀야 한다는 결론이 나옵니다. 여가 시간을 잘 보내려면 무엇을 어떻게 해야 할까요?

가장 손쉬운 방법은 그냥 빈둥거리는 거예요. 빈둥거리는 것이 꼭 나쁜 것만은 아닙니다. 우리는 빈둥거리며 상념에 잠기기도 하고, 자유롭게 상상의 나래를 펴기도 해요. 아마 여러분은 늘 노력하고 공부도 잘하는데 상상력이나 창의력은 몹시 빈곤한 사람을 본 적이 있을 거예요. 그런 사람은 틀림없이 어릴 때부터 늘 공부만 하며 살아온 사람입니다. 특히 시험공부에만 몰두하며 산 사람은 풍부한 상상력을 갖기 어렵죠. 시험공부는 정해진 답을 알아맞히는 공부여서 상상력을 발휘하며 이 공상 저 공상을 할 여지가 없으니까요.

사실 어린아이들은 몇 시간이고 빈둥거리며 백일몽에 잠긴 채 하루하루를 보내야 하죠. 시험에서 백 점을 맞겠다는 목적에 비추어 보면 백일몽에 잠기며 보내는 시간이 아까울 거예요. 하지만 풍부한 상상력과 창의력을 갖는다는 점에서 생각해 보면 별로 아까워할 이유가 없습니다. 빈둥거리며 상상에 잠기는 시간과 다양한 경험들이 잘 어우러져야 창의적이고 밝은 인성이 형성되니까요.

그 다음으로 쉬운 방법은 놀이를 즐기는 겁니다. 놀이에는 두 가지가 있어요. 하나는 규칙이 있는 놀이고, 또 다른 하나는 규칙이 없는 놀이입니다. 아이들은 규칙이 없는 놀이부터 하기 시작하죠. 그냥 벽에 낙서를 하거나 모래성을 쌓거나 하는 일들이 다 특정한 규칙 없이 할 수 있는 놀이입니다. 친한 친구와 여기저기 정신없이 뛰어다니거나 서로 간질이며 깔깔거리고 웃는 것 역시 규칙이 필요 없는 놀이죠. 가장 단순하고 원초적이지만 동시에 가장 소중한 의미가 있는 놀이입니다. 아이들은 이런 놀이를 통해 삶이란 원래 규칙에 얽매이지 않은 기쁨과 즐거움에의 충동과 같은 것임을 헤아리게 되니까요.

일정한 나이가 되면 규칙이 있는 놀이를 배우게 됩니다. 숨바꼭질을 하기도 하고, 축구를 하기도 하며, 약삭빠른 아이는 꽤 이른 나이부터 노름을 배우기도 하죠. 규칙이 있는 놀이는 분명 규칙이 없

는 놀이보다 더 복잡합니다. 규칙을 이해할 수 있는 지적 역량이 생기기 전에는 즐길 수 없는 놀이죠. 이런 놀이 역시 굉장히 소중합니다. 언제나 천진난만한 아기처럼 살 수는 없으니까요. 아이들은 나이에 맞게 머리 쓰는 법도 배워야 하고, 다른 사람과 협력하거나 경쟁하는 법도 배워야 합니다. 다른 아이들과 규칙이 있는 놀이를 하면 이런 능력이 자연스럽게 형성되죠.

놀이보다 어렵고, 머리도 더 써야 하는 방법은 책을 읽거나 공부를 하며 여가 시간을 보내는 거예요. 경우에 따라 이것도 일종의 놀이일 수 있습니다. 독서와 공부가 힘들고 지겹기는커녕 굉장히 즐거운 사람도 있으니까요. 하지만 독서와 공부가 즐겁지 않은 사람에게 독서와 공부는 일종의 노동입니다. 즉, 즐겁지 않은데도 여가 시간에 독서와 공부를 하는 사람은 자신의 여가 시간을 자발적으로 일하는 시간으로 바꾸는 셈이죠.

물론 운동선수가 여가 시간에 힘들여 체력을 단련하거나 연습을 하는 것도 비슷한 경우라고 할 수 있어요. 성공하기 위해, 운동선수로서 큰 능력을 발휘할 수 있게끔 자발적으로 자신의 여가 시간을 일하는 시간으로 바꾸는 거죠.

예술은 놀이가
되어야 해

대다수 성인들은 자신의 여가 시간에 독서나 공부를 하는 것이 그냥 빈둥거리고 노는 것보다 더 나은 일이라고 생각할 겁니다. 성인들은 왜 그렇게 생각하는 것일까요? 아마 두 가지 이유 때문일 거예요. 하나는 인격 수양이죠. 빈둥거리고 놀기만 하면 올바로 사고하는 법을 배우기도 어렵고, 고통을 인내할 수 있는 강한 정신도 배양되지 않기 때문에 어리석고 나약한 사람이 되기 마련이라는 거예요. 또 다른 하나는 세속적인 성공이죠. 성공하려면 다른 사람보다 더 노력해야 하고, 더 노력하려면 여가 시간에 놀지 말고 공부하거나 일해야 한다는 식입니다.

사실 이런 생각을 반박하기는 쉽지 않아요. 실제로 올바로 사고하는 법을 배우거나 강한 정신을 지니려면 공부도 해야 하고, 어지간한 고통쯤 두려움 없이 감당해 낼 수 있도록 자신을 단련해야 합니다. 또 아주 부강하고 사회복지도 잘되어 있는 국가에서 사는 것이 아니라면 노력해서 성공한 사람이 그렇지 못한 사람보다 더 여유롭게 살기 쉬워요. 그러니 되도록 빈둥거리거나 놀지 말고 틈나는 대로 공부하라는 권유가 꼭 잘못이라고 볼 수는 없습니다. 그럼에도 나는 때로는 빈둥거리고 때로는 놀며 시간을 보내는 것이 독서나 공부를 하며 시간을 보내는 것보다 더 나은 일이라고 생각해요. 적어도 독서와 공부가 힘겹고 고통스러운 일인 경우에는 틀림없이 그렇죠. 그건 세 가지 이유 때문입니다.

첫째, 독서와 공부가 즐거운 사람이 그렇지 않은 사람보다 훨씬 더 독서도 잘하고 공부도 잘할 사람입니다. 그런데 이런 사람에게 독서와 공부는 이미 놀이죠. 그러니 이런저런 사정으로 독서와 공부에 매진해야 하는 사람이라면 독서와 공부가 자신에게 놀이가 될 수 있도록 해야 합니다. 독서와 공부가 가져다 줄 깨달음이나 지적 역량의 증가를 소중히 여기고 되도록 즐거운 마음을 먹으려 노력해야 하죠.

둘째, 성공해야 하기 때문에 여가 시간을 일하는 시간으로 바꾸는 것은 상황에 강제되는 일입니다. 굳이 성공하지 않아도 안락하고

즐거운 삶이 보장된다면 빈둥거리거나 노는 대신 억지로 독서와 공부를 할 이유가 없죠. 힘겹게 노동하거나 공부하는 것이 그 자체로 빈둥거리거나 노는 것보다 나은 것은 아니라는 겁니다. 그저 성공하지 않으면 삶이 고달파지기 쉽기 때문에 하기 싫어도 끝없이 일해야 하는 상황으로 내몰릴 뿐이죠.

셋째, 이전에 살펴본 것처럼 노동의 근본 목적은 노동 그 자체가 아니라 삶을 보존하고 증진하는 데 있습니다. 그런데 삶은 기쁘고 자유로운 것이어야만 하죠. 그러니 노동은 원리적으로 자유로이 놀이하며 기쁨을 얻는 것보다 더 소중한 일일 수 없습니다. 자식을 사랑하는 부모의 마음을 생각하면 그 이유를 금방 깨달을 수 있어요. 부모에게 자식이 즐겁게 놀며 깔깔거리고 웃는 모습을 보는 것보다 더 흐뭇한 일은 없습니다. 그럼에도 많은 부모들이 자식에게 '백 점 맞기'식 공부를 강요하는 이유는 그들 자신이 자식 걱정 때문에 그렇게 하도록 내몰리기 때문이죠. 그들은 공부를 못하면 자식이 힘들고 고단한 삶을 살게 될까 두려워합니다. 그 때문에 과중한 학업에 시달리는 자식을 안쓰러워하면서도 야단을 쳐가며 공부하라고 윽박지르게 되는 거예요.

또한 부모가 힘든 노동을 기꺼이 감내하는 것은 결코 노동 그 자체를 위한 것이 아닙니다. 그것은 가족의 행복을 위한 것이고, 자식의 밝은 미래를 위한 것이죠. 자신의 노동이 가족의 행복에 보탬이

우리는 모두 예술가다

된다는 생각 때문에 힘들어도 기꺼이 노동의 고통을 감내하는 것입니다.

아마 성공이 아니라 그저 훌륭한 인격을 지니게 할 목적으로 자식을 엄하게 공부시키는 부모도 있을 거예요. 그런데 훌륭한 인격이란 대체 무엇을 뜻하는 말일까요? 나는 자유분방하고 너그러운 정신의 소유자만이 훌륭한 인격자일 수 있다고 생각합니다. 공부가 인격 수양에 도움이 되려면 공부 자체가 즐거운 놀이여야 하죠. 공부를 힘겨운 노동으로만 생각하는 사람은 어떤 필요에 의해 공부하도록 강제되는 사람일 뿐 결코 자유분방한 정신의 소유자일 수 없습니다. 그러니 자식의 인격 수양을 위해 엄격한 교육 방식을 선택한 부모는 응당 자식이 공부를 즐거운 놀이로 여길 수 있게끔 여러 가지로 현명하게 배려해야 하죠. 시간이 지날수록 점점 더 많이 공부가 즐거울 수 있게 말입니다. 그렇지 않으면 그는 자식에게 노예 정신을 불어넣을 뿐입니다.

하물며 예술은 결코 노동이 되어서는 안 되죠. 예술을 통해 우리는 자유로워져야 하고, 우리 삶의 주인이 되어야 하니까요. 그렇다면 예술은 빈둥거리고 놀며 되도록 많은 여가 시간을 보내고픈 사람에게나 어울리는 셈입니다. 오직 노동으로부터 자유로워진 사람만이 진정으로 자기 삶의 주인일 수 있으니까요.

오해는 하지 마세요. 예술가들 중에는 강하고 훌륭한 정신을 소유한 이도 적지 않습니다. 그러나 참으로 강하고 훌륭한 정신을 지닌 사람은 자신의 삶을 어떤 외적 요인에 의해 강제된 것으로 만들지 않는 법이죠. 그렇지 않다면 대체 강하고 훌륭한 정신의 유익함이 무엇일까요?

진정한 예술가는 늘 빈둥거리며 노는 사람이에요. 남들에게는 격렬한 노동처럼 보이는 창작 작업도 그에게는 한갓 놀이일 뿐이죠.

2장.

예술에 규칙 따윈
필요 없어

정해진 틀에
얽매이지 말아야 해

우리나라에서는 예술(이 글에서는 회화나 조소 같은 시각적 예술로 한정)
을 잘하려면 미대를 가야 하고, 미대를 가려면 시험을 봐야 합니다.
사실 다른 공부도 마찬가지기는 해요. 인문학이든 공학이든 본격적
으로 학문을 하려면 시험을 치르고 대학에 진학해야 하죠. 물론 본
인이 원하면 대학에 진학하지 않고 독학을 할 수도 있습니다. 하지
만 혼자 공부하기란 정말 만만치 않은 일이죠. 게다가 대학 졸업장
이 없으면 아무도 알아주지 않는 현실을 고려한다면, 대학 진학을
포기하기란 정말 어렵습니다.

나는 예술가가 되기를 원하는 사람에게 대학에 진학하지 말라

고 권유하고 싶지는 않아요. 냉정한 현실을 고려하면 그렇게 권유하는 것은 정말 무책임한 일이죠. 하지만 그래도 예술가가 되기 위해 대학을 가야만 하는 현실이 매우 부조리하다는 말은 꼭 하고 싶습니다. 실제로 그러니까요.

앞에서 언급했듯이 예술은 억지로 하는 노동이 아니라 자유분방한 놀이여야 하죠. 그런데 대학에 가기 위해 시험을 준비하는 일은 예술을 노동으로 바꾸어 버리고 말아요. 그뿐인가요? 미대를 졸업하지 않고 예술가가 되기 어렵다는 말은 입시를 위해 이런저런 기예를 배우지 않으면 예술가가 될 자격이 없다는 말과 같습니다. 입시 맞춤용으로 표준화된 기예가 예술가가 될 자격을 부여하는 현실에서는 창의적이고 자유분방한 예술가적 기질이 억눌리기 쉬워요. 예술이 놀이이기를 그치고 상황에 의해 강제되는 노동으로 바뀌어 버림으로써 예술의 세계가 활기를 잃고 자꾸 단조로워지게 되는 겁니다.

내 생각에 예술보다 더 심한 분야는 문학인 것 같아요. 우리나라에는 등단이라는 정말 해괴망측한 제도가 있죠. 누가 시인이 되고 작가가 되어야 하는지를 등단이라는 이름의 관문을 지키는 기성 시인과 작가가 결정하는 거예요. 아마 문학에 대해 이보다 더 우스꽝스럽고 부조리한 일은 찾기 어려울 겁니다. 예술과 마찬가지로 문학 또한 자유분방해야 하고, 자유분방한 문학은 기성의 권위에 복종하

지 말아야 하죠. 그런데 예비 작가들은 등단을 준비하며 기성의 권위에 복종하는 법부터 배우게 됩니다. 결국 기성의 권위에 의해 그들이 작가가 될 수 있는지가 결정되니까요.

사람들과 문학에 대해 이야기를 나누다 보면 한 가지 흥미로운 사실이 발견됩니다. 스스로 문학을 사랑한다고 생각하는 사람들 중 열에 아홉은 훌륭한 문학의 기준 같은 것을 가지고 있더군요. 예컨대 문학작품은 작가의 사상을 간결하고 군더더기 없이 표현해야 한다든지, 줄거리가 과장되지 않고 현실적이어야 한다든지, 문장이 섬세하고 치밀해야 한다든지, 진실한 사상의 울림이 느껴져야 한다든지 하는 식이죠. 그런데 이런 식의 기준을 적용하면 세간에 위대한 걸작으로 알려진 문학작품들조차 대개 함량 미달이 되기 쉬워요.

예컨대 도스토옙스키의 소설들은 만연체 문장들이 많아 '간결하고 군더더기 없다'는 말과는 전혀 어울리지 않습니다. 또한 문장이나 전체적인 구성이 섬세하거나 치밀하지 못하고 거칠다는 느낌이 들 때도 많죠. 그럼에도 저는 도스토옙스키의 소설들보다 더 심오하고 위대한 작품은 거의 알지 못합니다.

에드거 앨런 포의 그로테스크한 단편들이나 샤를 보들레르의 《악의 꽃》 같은 시집은 또 어떤가요? 만약 훌륭한 문학의 조건이 과장되지 않고 현실적인 줄거리여야 한다면 포나 보들레르의 문학은

훌륭한 문학이기 어렵죠.

윌리엄 버로스나 앨런 긴즈버그 같은 소위 비트 제너레이션에 속하는 작가들의 작품은 '문학은 진실한 사상의 울림'이어야 한다는 명제를 정면으로 반박하는 것처럼 느껴질 때가 많습니다. 자주 거의 실없는 장난처럼 보이고, 뚜렷한 줄거리나 흐름도 없으며, 그렇다고 어떤 심오한 정신의 깊이가 느껴지지도 않아요. 그럼에도 한 가지는 분명합니다. 그들의 작품은 새롭고, 반항적이며, 우리 시대를 지배하는 사유와 행동의 틀이 어떤 것인지 독특한 방식으로 드러내죠.

사실 위대한 문학의 특성은 사람들이 알고 있는 훌륭한 문학의 틀에 갇혀 있지 않다는 점에 있습니다. 사실 무엇이든 위대한 것은 틀을 파괴하는 특징이 있죠. 틀을 파괴함으로써 놀람과 경이의 대상이 되고, 우리가 알고 있는 어떤 틀로도 가두어 둘 수 없는 삶과 존재의 힘에 눈뜨게 합니다. 그런데 문학이란 이래야 하고 저래야 한다고 생각하는 사이, 문학에 대한 우리의 이해는 매우 편협한 것이 되고 맙니다. 심지어 우리 자신의 삶과 존재를 문학의 이름으로 횡행하는 위선의 틀에 가두어 버리는 일이 생겨나기도 하죠.

사실은 그 반대로 생각해야 해요. 문학은 이래도 되고 저래도 되죠. 하나의 작품이 무언가 새로운 감정을 경험하게 한다면, 기존의 틀에서 벗어날 결의를 품게 한다면, 놀람과 경이의 원천이 되고 우

리의 자유분방한 상상력을 자극한다면, 그냥 색다른 재미를 주거나 통념적이지 않은 기이한 생각에 사로잡히게 한다면 이미 훌륭한 문학작품으로 평가받을 수 있는 요건은 충분한 셈입니다. 오히려 그렇지 못한 작품은 범속하고 틀에 갇혀 있으며, 읽을 가치라고는 거의 조금도 지니지 못한 작품이기 쉬워요. 사람들이 훌륭한 문학이란 이래야 하고 저래야 한다고 생각하는 사이에 문학의 세계는 그만 천편일률적이 되고 말죠.

적어도 겉으로 보기에는 우리나라의 예술이 문학보다 훨씬 더 다양하고 자유분방해 보입니다. 그런데 정말로 그런지 나는 아직 확신이 서지 않아요. 오늘날 세계적으로 이름난 예술가들의 작품 세계는 정말 다양하죠. '여는 글'에서 언급된 쿠닝의 〈여자〉는 애교로 느껴질 정도로 거칠고 기괴한 작품들도 많고, 심지어 몹시 추하고 혐오스럽게 느껴지는 작품들도 적지 않아요. 예술 작품들은 시나 소설과 달리 시지각적으로 즉각 전달되는 경향이 있기 때문에 예비 예술가들은 비교적 쉽게 예술의 다양한 세계에 눈을 뜰 수 있습니다. 하지만 무엇이든 흉내 내기에 그쳐서는 안 되죠. 우리에게 필요한 예술은 자유분방한 척하는 예술이 아니라 진정으로 자유분방한 예술입니다.

나는 열린 마음으로 자유분방하게 작업하는 예술가들이 우리나

라에는 없노라고 주장하고 싶지는 않아요. 실제로도 그것은 사실이 아닙니다. 결코 적지 않은 우리나라 출신의 예술가들이 자기만의 고유한 세계를 구축하며 활발하게 활동하고 있죠. 다만 우려가 되는 것은 예술가가 되기 위해 시험에 내몰려야 하는 현실입니다. 시험에 내몰리면 권위에 복종하는 법을 배우게 되고, 한번 복종에 익숙해지고 나면 다시 자유분방해지기가 정말 어렵죠. 참으로 자유분방한 기질을 지닌 예비 예술가들이 먼 길을 돌아가게 만드는 현실, 자유분방해지기 위해 즐겁게 놀이하는 대신 고군분투하게 만드는 현실이 너무나도 안타깝습니다.

나는 세상을 향해 아주 큰 소리로 이렇게 외치고 싶어요.

"예술에 규칙 따윈 필요 없어!"

그냥 어린아이의 심정이 되어 천진난만하게 낙서만 해도 훌륭한 예술일 수 있습니다. 표현이 조금 거칠어도, 세련된 기예가 보이지 않아도, 심지어 심오한 사상이나 마음의 진정성 같은 것도 없이 그냥 장난처럼 보여도 얼마든지 아름다울 수 있어요. 예술이란 어차피 놀이니까요.

예술의 가장 좋은 점은 어떤 규칙에도 얽매이는 일 없이 기쁨과 즐거움, 아름다움과 기발함 등을 향한 순수한 충동으로서 우리의 삶

우리는 모두 예술가다

과 존재를 이해하게 해준다는 거예요. 훌륭한 예술이란 이래야 하고 저래야 한다는 식의 생각을 떨쳐 내지 못하는 사람은 예술의 가장 좋은 점을 잃어버린 사람입니다.

어린아이처럼
되어 보렴

예술이란 결코 천편일률적으로 규정될 수 없어요. 나에게 이러한 사실을 잘 일깨워 준 예술가들 가운데 하나는 고갱입니다.

　어린 시절 내 부모의 집에는 명화들을 시기별로 모아 놓은 화집이 있었어요. 두툼한 책 몇 권으로 구성된 화집이어서 정말 많은 그림들이 그 안에 수록되어 있었죠. 언제부터 그 화집이 집에 있었는지는 알지 못합니다. 기억이 닿는 한 화집은 그냥 늘 집에 있었어요. 가끔 만화는 즐겨 보았어도 명화 같은 것에는 별 관심이 없었기 때문에 화집을 펼쳐 볼 생각 같은 것은 한 번도 하지 않았습니다.

우리는 모두 예술가다

그런데 어느 날 방과 후에 집에 돌아와 보니 마룻바닥에 화집이 펼쳐져 있더군요. 어렴풋이 기억을 더듬어 보면 신고전주의 화가인 자크 루이 다비드의 그림이 제일 먼저 눈에 띄었던 것 같아요. 그림이 몹시 화려하고 장중한 느낌이었던 것으로 보아 아마 〈나폴레옹 1세의 대관식〉이었지 싶습니다.

아무튼 그날 처음 나의 눈을 매료시켰던 것은 다비드나 장 오귀스트 도미니크 앵그르 같은 신고전주의 예술가들의 작품이었어요. 나는 사람이 손으로 그린 그림이 매우 정교하고 화려할 수 있다는 사실에 놀라 화집의 그림들을 하나하나 살펴보기 시작했습니다.

그림 속에는 또 하나의 세계가 펼쳐져 있는 것 같더군요. 마치 그림 속의 인물들처럼 아주 작아지고 충분히 아름다워지기만 하면 나역시 그림 속 세상으로 빨려 들어갈 것만 같은 느낌이 들었습니다.

나는 그날 거의 세 시간쯤 꼼짝도 하지 않고 화집 속의 그림들을 감상했죠. 거의 마지막 순간까지 나를 사로잡았던 것은 그림의 현실성이었어요. 분명 그림인데 실제 세상처럼 보이게 할 수 있는 기예가 정말 놀랍게 느껴졌죠. 그뿐 아니라 그림 속 세상은 실제 세상보다 더 진실하고 멋져 보였어요. 누구에게나 일상은 다소간 단조롭고 지루한 법이니까요. 단조롭고 지루한 일상 세계에 비해 그림 속 세상은 정말 다양하고 아름다웠습니다.

권태감에 시달려 의식이 몽롱해지면 주위의 모든 것들이 반쯤 꿈에 잠긴 듯 비현실적으로 보이기 마련이죠. 그러니 사실 사람들은 일상에서 권태를 느끼는 바로 그만큼 세계를 비현실적으로 느끼는 셈입니다. 아마 이 말은 실제 현실이 아니라도 무언가 자신의 의식을 화들짝 깨우는 것이 있다면 실제 현실보다 더 현실적으로 느낀다는 뜻도 될 거예요. 비록 머리로는 그것이 실제 현실이 아니라는 것을 알고 있더라도 마음으로는 더욱 생생한 현실로 받아들이게 된다는 거죠.

그날 화집을 보며 내게 일어난 변화가 이와 같은 것이었습니다. 나는 실제 현실보다 더 현실적인 세계가 있을 수 있다는 것을 처음으로 깨달았죠. 아니 그러한 세계는 하나가 아니라 여럿이었어요. 꿈인 양 아름답고 제각각 다르면서도, 분명 실제 세계보다 우리에게 더 현실적이고도 진실한 세계가 화집 속 그림의 수만큼이나 많이 있었습니다. 그런데 막상 화집 속 그림들을 다 보고 나자 겉보기로는 전혀 실제 현실과 닮은 것 같지 않은 그림 하나가 유독 기억에 남더군요. 폴 고갱의 〈황색의 그리스도〉였죠.

나는 그때 이후로 며칠 동안 〈황색의 그리스도〉에 관해 골똘히 생각했어요. 밥 먹으면서도 〈황색의 그리스도〉 생각을 했고, 이를 닦으면서도 〈황색의 그리스도〉 생각을 했으며, 심지어 친구들과 시시

우리는 모두 예술가다

덕거리며 장난을 치다가도 〈황색의 그리스도〉 생각을 했죠. 어린 내 마음을 사로잡았던 의문은 아주 간단한 것이었어요. 그건 '왜 〈황색의 그리스도〉가 다른 어떤 그림들보다 더 생생하고 현실적으로 보이는가?'라는 의문이었죠.

〈황색의 그리스도〉는 결코 잘 그린 그림처럼 보이지 않았어요. 입체감도 별로였고, 원근감도 별로였죠. 그뿐 아니라 신고전주의 회화나 로코코 회화 등과 비교해 보면 화사함도 덜했고, 정교함 같은 것은 아예 느껴지지 않았습니다. 멋지고 정교한 그림들을 많이 보고 난 뒤여서 그랬는지 〈황색의 그리스도〉 같은 그림쯤은 나도 그릴 수 있겠다는 생각도 들더군요. 전통적인 대가들의 작품에 비하면 꼭 어린아이가 그린 것 같은 〈황색의 그리스도〉가 왜 명화로 통하는지 도무지 이해할 수 없었습니다. 물론 머리로는 그렇게 생각하면서도 왜 자꾸만 〈황색의 그리스도〉에 관해 골똘히 생각하게 되는지도 이해할 수 없었죠.

당시에는 그 의문을 끝내 풀 수 없었습니다. 며칠 동안이나 골몰해 보았지만 어린 나에게는 도무지 가늠하기 어려운 문제였죠. 다만 어떤 그림이 훌륭하고 아름다운지에 대해 사람마다 다를 수 있다고만 생각해 두었어요. 〈황색의 그리스도〉를 훌륭하고 아름다운 그림이라고 여기는 사람은 결코 적지 않을 것이었습니다. 그렇지 않다면

〈황색의 그리스도〉가 명화들만 모아 놓은 화집에 수록될 이유가 없었을 테죠.

나이가 조금 더 들고 난 뒤 고갱에 관한 글을 몇 개 읽고 나서야 그 의문은 조금씩 풀리기 시작했어요. 나는 고갱이 열대지방의 원시적인 생활을 동경했다는 것도 알게 되었고, 남태평양의 타히티 섬으로 가서 원주민들과 함께 생활했다는 것도 알게 되었죠. 〈황색의 그리스도〉는 고갱이 타히티 섬으로 가기 전에 그린 그림이니 타히티 섬에서의 경험이 이 그림에 영향을 끼쳤을 리는 없습니다. 그러나 〈황색의 그리스도〉에는 타히티 섬에서 원주민들과 함께 생활하던 고갱의 마음가짐이 어땠는지 이미 잘 드러나 있어요.

고갱은 원주민들 앞에서 문명인으로서의 자부심을 느끼지도 않았고, 원주민들을 무시하는 마음도 품지 않았죠. 도리어 그는 문명의 때에 찌들지 않은 원주민들의 삶에 깊은 경외감을 느꼈어요. 그는 원주민처럼 순수하게 있는 그대로 삶과 존재를 이해하고 수용할 수 있어야 한다고 생각했죠. 그는 오랫동안 원주민들과 함께 살며 문명의 때를 완전하게 벗겨 내려 했어요. 그래야 진정한 예술가로 거듭날 수 있다고 믿었던 거예요.

이러한 고갱의 태도는 그가 원래 어떤 성향의 예술가였는지 잘 보여 줍니다. 그는 문명화된 세계에서나 발견할 수 있는 이런저런

예술적 기예나 심오한 사상을 절대시하지 않았던 인물이었죠. 혹시 그랬다면 그는 자신의 작품이 심오한 분위기를 자아내거나 세련되고 화사한 느낌이 나도록 했을 거예요. 하지만 〈황색의 그리스도〉를 포함해서 고갱의 그림은 대개 화사하거나 섬세하지 않고, 그다지 심오해 보이지도 않죠.

고갱에 관한 글들을 읽다 보면 고갱이 신비로운 종교의 세계를 중요시했다거나 반자연주의적 회화를 지향했다거나 하는 설명들을 보게 됩니다. 아주 틀린 말은 아니지만 오해의 소지가 다분한 말이기도 해요. 〈황색의 그리스도〉처럼 고갱의 그림은 종종 종교적 색채를 띱니다. 그러나 고갱의 종교는 결코 심각하고 경건한 성인의 종교가 아닙니다. 그것은 도리어 어린아이의 종교, 성인이 사로잡혀 있는 심각한 정신으로부터 벗어나 오직 어린아이의 순수하고 해맑은 마음을 지니려 노력하는 자만이 이해할 수 있는 어떤 시원적인 종교죠.

성경에 보면 예수 가까이 오려는 아이들을 예수의 제자들이 막는 이야기가 나와요. 그때 예수는 제자들에게 아이들이 자신에게 오는 것을 막으려 하지 말라고 말합니다. 그러고는 누구든지 어린아이처럼 되지 않으면 결단코 하나님 나라에 갈 수 없다고 선언하죠. 고갱이 지향했던 종교는 바로 어린아이의 종교입니다. 고갱은 어린아이처럼 순수하고 무구한 마음을 지니는 자만이 이해할 수 있는, 그

런 순수하고 무구한 종교가 어떤 것인지 표현하길 원했죠. 그런데 그러한 종교의 정신이란 문명화된 세계의 성인이 알고 있는 심각하고 경건한 종교와는 아무 상관도 없답니다.

고갱의 회화에 나타나는 소위 '반자연주의적' 경향 역시 실은 어린아이처럼 순수하고 무구한 정신의 표현으로 이해되어야 하죠. 고갱이 〈황색의 그리스도〉를 그린 것은 1889년으로, 인상주의 운동이 왕성하게 일어나던 때였죠. 고갱은 당시 인상주의 회화에서 인간의 정신과 감정이 배제된 것을 못마땅하게 여겼어요. 클로드 모네 같은 전기 인상주의 화가나 조르주 쇠라 같은 신인상주의 화가는 대체로 과학주의적인 성향을 많이 띠었죠. 인간의 시지각 체험에 대한 과학 이론을 근거로 감각적인 인상을 최대한 순수하고 근원적으로 드러내려 한 거예요. 하지만 고갱은 예술을 통해 인간의 정신과 감정을 자유분방하게 표현하기를 원했습니다. 그러한 고갱에게 당시 인상주의자들의 과학주의적인 태도는 별로 달갑지 않았죠.

고갱의 회화가 반자연주의적 경향을 띤다는 주장을 이해하려면 응당 자연주의적 경향의 회화가 무엇인지 먼저 알아야 합니다. 고갱이 전기 인상주의나 쇠라의 신인상주의에 대해 비판적이었다는 점을 고려해 보면 자연주의적 경향은 인간의 정신과 감정을 배제한 채 자연적인 사물과 풍경이 남기는 어떤 근원적인 인상을 있는 그대로

우리는 모두 예술가다

묘사하려는 경향을 표현하는 말일 거예요.

그런 식으로 자연주의를 이해하면 〈황색의 그리스도〉를 비롯해 고갱의 그림들은 거의 다 반자연주의적입니다. 고갱의 그림에서는 인간의 감정과 상상력, 어린아이 같은 순수한 정신이 짙게 드러날 뿐 자연의 근원적 인상을 있는 그대로 재현하려는 예술적 시도 같은 것은 거의 보이지 않거든요. 그 때문에 미술사가들은 고갱을 후기 인상주의 화가로 분류합니다. 전기 인상주의 화가들과 달리 고갱이나 고흐 같은 후기 인상주의 화가들은 인간의 감정과 정신을 매우 중요한 회화의 요소로 받아들여요.

고갱의 회화가 반자연주의적이라는 주장은 내게는 몹시 이상하고 부조리하게 여겨집니다. 어린아이가 마음껏 그린 그림을 보고 대상을 있는 그대로 표현하지 않았으니 반자연주의적 그림이라고 지적하는 것과 같다는 느낌이 들거든요.

〈황색의 그리스도〉에서 예수의 피부는 노란색이고, 세 명의 브르타뉴 여인이 그 곁을 지키고 있습니다. 배경의 나무들은 온통 붉은색이죠. 예수가 못 박혀 있는 십자가 뒤에는 십자가 이편과 저편을 가르는 돌담이 둘러쳐져 있어요. 그 돌담 위로 한 남자가 십자가 저편의 세상으로 넘어가고 있습니다. 하지만 이편이나 저편이나 대지는 예수의 피부색처럼 온통 노랗기만 해요. 마치 예수를 외면하고

세상 어디로 가든지 예수가 상징하는 순수한 종교심의 세계, 오직 천진난만한 어린아이만이 이해할 수 있는 아름다운 긍정의 정신을 벗어나기는 불가능하다고 선언하는 듯합니다.

이 모든 모습들은 결코 자연적이지 않죠. 〈황색의 그리스도〉는 예수의 이야기를 들은 어린아이가 자유분방한 상상력을 발휘해서 그린 그림처럼 보일 뿐입니다. 하지만 이러한 그림은 결코 단순히 반자연적인 그림으로 오인되어서는 안 되죠. 오히려 이러한 그림을 통해 인간의 가장 자연적인 천성, 즉 문명에 오염되지 않은 어린아이의 순수한 자연적 성향이 구현되는 것으로 이해되어야 해요. 어린아이는 자연을 있는 그대로 재현해야 훌륭한 예술이라는 선입견 따위는 가지고 있지 않으니까요.

그냥 마음껏 그리면 됩니다. 자연과 비슷하면 어떻고, 안 비슷하면 또 어떤가요? 자유분방하고 꾸밈없는 상상력의 발현이야말로 인간의 자연적인 천성에 가장 잘 어울리는 일인 걸요.

우리는 모두 예술가다

기교는
중요하지 않아

고갱은 이미 20세기의 가장 위대한 예술가들 중 하나로 자리매김되어 있어요. 그 때문에 요즘 사람들은 고갱의 작품이 당연히 훌륭하다는 전제하에 고갱의 작품들을 감상하게 됩니다. 하지만 고갱은 살아 있을 당시에는 예술가로서 쓰디쓴 실패를 맛보며 살았어요. 대다수 평론가들과 관람객들은 고갱의 예술을 높이 평가하지 않았죠.

사실 전통적인 예술가들의 작품과 비교하면 고갱의 그림은 유치해 보이기 십상이었습니다. 실제로 많은 사람들이 고갱의 그림을 비웃었죠. 아마 오늘날에도 고갱이 위대한 예술가로 통한다는 것을 모르는 사람에게 고갱의 그림을 보여 주면 비슷한 반응을 보이기 쉬울

겁니다. 아마 고갱의 그림을 외면하던 사람들은 서로 이런 말을 주고받았을 거예요.

"음, 이 그림은 입체감도 제대로 표현되어 있지 않고, 원근감도 꼭 만화 같은 유치하고 엉터리 같은 방식으로 구사되어 있어. 게다가 그림 속 어느 형상도 섬세해 보이지 않는군. 이 그림을 그린 화가는 기껏해야 아마추어에 지나지 않을 거야."

고갱의 작품이 위대한 이유는 그것이 누구도 흉내 내지 못할 정도로 빼어난 기교나 심오한 사상을 담고 있기 때문이 아닙니다. 그것은 도리어 누구든 어린아이처럼 순수하고 천진난만한 심정을 지니고 있으면 직접 한번 해볼 만한 그림이기 때문에 위대한 거죠.

물론 그림에 별 재능이 없는 사람이라면 고갱보다 훨씬 더 유치하게 그릴 거예요. 하지만 상관이야 있나요? 고갱과 같은 순수한 정신의 소유자에게 훌륭한 그림을 그리는 기교 따윈 별로 중요하지 않은 걸요. 불행하게도 문명 세계에서 자라며 성인이 된 사람에게 고갱의 것과 같은 순수한 정신을 지니는 일은 매우 어렵답니다. 그런 점에서 보면 고갱의 그림은 최고도의 기예를 발휘해 그려진 섬세한 그림보다 더 흉내 내기 어려운 그림이기도 하죠. 물론 낙담할 필요는 없습니다. 중요한 것은 우리의 결의죠. 진정 고갱처럼 순수해지기를 원하는 사람이라면, 그리고 진정한 예술가적 열의를 지니고서

우리는 모두 예술가다

삶을 살아간다면 반드시 그 누구도 흉내 낼 수 없는 그림을 그릴 수 있어요. 자기 자신만의 고유한 천성과 자유분방한 상상력을 담아낸 그러한 그림 말입니다.

3장.

예술에 목적 따윈 필요 없어

낙제생도
훌륭할 수 있단다

비록 후기 인상주의 화가로 분류되기는 하지만 고갱은 전기 인상주의에 대해 매우 비판적이었어요. 그렇다고 전기 인상주의 화가들이 전통을 완고히 고수하는 고답적인 인물들이었다고 여겨서는 좀 곤란합니다. 실은 전혀 그렇지 않으니까요. 사실 전통적인 예술로부터 현대 예술로의 전환은 전기 인상주의 화가들에 의해 이루어졌다고 볼 수 있죠. 20세기를 풍미한 온갖 전위 예술들이 전기 인상주의 회화의 직간접적인 영향을 받았어요.

인상주의 운동이 현대 예술에 끼친 영향은 참으로 심대합니다.

아마 이러한 사실만큼 문인이나 예술가가 되기 위해 시험을 치러야 하는 현실이 얼마나 부조리한지 잘 알려 주는 것은 없을 거예요. 한마디로, 인상주의 운동은 낙제생들에 의해 일어난 운동이었죠. 시험을 예술가가 되는 데 필요한 절대적 조건이라고 여기는 사람의 눈으로 보면, 열등생이라고 평가받을 사람들이 시험에 합격한 우등생들과는 비교도 할 수 없을 정도로 위대한 예술가로 자리매김된 거죠.

물론 인상주의자들이 실제로 열등한 예술가들이었다고 생각하면 좀 곤란하겠죠. 다만 창의적이고 위대한 자질을 갖추고 있는 예술가들조차도 기성세대의 기준과 규범을 고수하는 사람들에게는 열등한 자로 낙인이 찍힐 수 있다는 것 정도는 이야기할 수 있어요. 전통의 질서에 안주하려는 자들에 의해 진취적이고 자유분방한 예술가들이 억압받는 일은 어느 시대 어느 사회에서나 일어나는 일입니다.

예술은
성적순이 아니야

나는 가끔 모든 것이 시험에 결정되다시피 하는 우리나라에서 지금까지 대체 얼마나 많은 창의적인 인재들이 억눌렸을지 생각해 보고는 해요. 그때마다 화가 나기도 하고 기가 차기도 합니다. 듣자 하니 요즘은 미대를 진학하려고 해도 미술 실기뿐 아니라 학교 성적도 좋아야 한다더군요. 심지어 아무리 그림을 잘 그려도 학교 성적이 좋지 않으면 좋은 대학에 들어가기가 거의 불가능하다는 말까지 들립니다.

정말 황당한 일입니다. 공부는 못하지만 음악성도 있고 노래도 굉장히 잘하는 학생이 타고난 음치인 모범생보다 대학에서 성악을

공부하기에 더 부족할까요?

현대미술에서는 그림을 그리는 재주보다 비상한 머리와 사고 능력이 더 중요하니 실기 능력이 좀 부족해도 성적 좋은 학생들이 미술을 전공하는 것이 더 바람직하다는 식으로 말하는 이도 있습니다. 물론 머리가 나빠서 더 좋을 일은 아마 없을 거예요. 무엇을 하든지 기왕이면 머리가 좋은 것이 그렇지 못한 것보다 더 낫습니다. 하지만 그 기준이 왜 학교 성적이 되어야 할까요?

천재적인 축구 선수의 머리는 공부 잘하는 모범생의 머리와 구분되어야 합니다. 축구 선수의 지적 능력은 이론적 사고 능력이나 암기 능력과는 근본적으로 다른 것이니까요. 타고난 운동신경을 경기장 위에서 발휘해야 하는 축구 선수의 지적 능력은 운동신경이 좋지 못한 사람이라면 상상도 하지 못할 가능성을 발견하고 실행하는 가운데 계발되는 것이지 학교 공부를 열심히 한다고 계발되는 것은 아닙니다.

예술가 역시 마찬가지입니다. 누구나 할 수 있는 것이 예술이지만, 남들보다 더 민감한 예술적 감성과 이해 능력을 타고나는 사람들은 분명 있어요. 그런 사람들이 지니는 예술가로서의 지적 능력은 예술가가 되기 위해 부단히 노력하고 이런저런 경험을 하는 가운데 형성되고 발전해 가는 것이지 학교 공부를 열심히 한다고 계발되는

것이 아닙니다. 그런데도 대학에서 학교 성적을 기준으로 미술을 전공할 학생들을 뽑는다니 얼마나 이상한 일인가요? 이런 일이 운동에 비상한 능력을 보이는 사람을 제쳐 두고 모범생을 운동부 학생으로 받아들이는 것과 뭐가 다를까요?

물론 비상한 예술가적 자질을 지닌 사람만 훌륭한 예술가가 될 수 있다는 식으로 생각할 필요는 없어요. 타고난 재능이 없어도 자유분방한 기질을 지닌 사람이라면 누구나 훌륭한 예술가가 될 수 있습니다. 그러나 학생을 선별하는 시험을 실시하는 경우에는 예술가가 되는 데 필요한 항목을 기준으로 삼아야 하죠. 학교 성적은 절대 그러한 기준일 수 없어요. 도리어 학교 성적을 기준으로 내세움으로써 예술가가 되고자 하는 학생들의 창의력과 자유분방함이 심각한 손상을 입게 됩니다. 정답이 정해져 있는 공부를 하노라면 다양한 가능성에 대해 열려 있는 마음이 위축되기 마련이니까요.

예술은
수단이 아니야

19세기 후반까지 프랑스 미술계는 시험에 합격한 우등생들에 의해 지배되고 있었습니다. 파리의 살롱전에 입선해야 본격적인 화가로 활동할 수 있었던 거죠. 당시 프랑스의 통치자는 나폴레옹의 조카인 나폴레옹 3세였어요. 그는 예술이란 국가의 영광을 나타내야 한다고 여겼죠. 나폴레옹 시대의 영광을 재현하려는 야심을 품고 있었고, 예술을 그 수단으로 삼으려 했습니다.

국가의 영광과 권력을 드러내는 데 이바지하려면 예술은 어때야 할까요? 물론 웅장하거나 화려해야 하고, 위대한 정신을 담고 있는 듯한 느낌을 풍겨야 하며, 되도록 최고도의 기예가 발휘되어 만들어

져야 하죠. 그러니 살롱전의 심사 기준은 이미 정해져 있었던 셈입니다. 빼어난 기예를 갖추고 있을 뿐만 아니라 웅장하고 화려하며, 필요한 경우 심오하거나 위대한 기풍이 느껴지는 그런 그림을 그릴 수 있으면 입선할 수 있지만 그렇지 못하면 떨어지는 거죠.

여러 예술 사조들 가운데서 이러한 예술에 가장 잘 부합하는 것이 바로 신고전주의입니다. 다비드나 앵그르 등이 대변하는 신고전주의 예술은 18세기 후반에서 19세기 초에 걸쳐 일어난 예술로, 고대 그리스·로마의 정신과 예술을 부활시킨다는 목적이 있었죠. 계몽주의자들 또한 고대 그리스·로마의 이성 중심적 세계관을 반영하고 있는 것처럼 보이는 신고전주의 예술에 매우 호의적이었습니다.

실제로 나폴레옹 3세가 통치하고 있던 프랑스에서 파리 살롱전에 큰 영향을 끼친 화가들은 대개 신고전주의의 전통을 따르는 사람들이었어요. 특히 앵그르의 제자였던 윌리앙 아돌프 부그로가 막강한 영향력을 행사했습니다. 부그로는 인상주의 화가들의 작품이 살롱에 전시되는 것을 반대했죠. 그가 보기에 인상주의 화가들의 작품은 미완성의 습작 정도에 불과했습니다.

살롱전의 심사 기준에 이의를 제기하는 평론가나 관람객은 거의 없었어요. 그럴 수밖에 없는 것이 이름난 신고전주의 화가들의 작품은 누가 보아도 빼어난 그림이었거든요. 부그로 역시 완벽한 기예로

늘 찬사를 받던 인물이었죠. 그런 그가 대충 그린 것처럼 보이는 인상주의 화가들의 작품에 호의적이기는 애당초 어려웠어요. 그리고 신고전주의의 그림에 익숙한 평론가나 관람객이 그보다 덜 정교해 보이는 그림에 만족할 리도 없었죠.

그렇게 매년 특별한 소동 없이 진행되던 살롱전이 1863년에는 그렇지 못했습니다. 심사위원들이 이전보다 훨씬 더 엄격하게 심사하는 바람에 꽤 적은 수의 작품만이 입선되었는데, 낙선한 화가들이 불만을 터뜨리기 시작한 거예요. 문제가 점점 커지자 나폴레옹 3세는 낙선한 3천여 점의 작품들만 따로 전시하는 '낙선전'을 열도록 했죠.

낙선전은 예술 애호가들의 호기심을 크게 자극했습니다. 이른바 노이즈 마케팅 같은 효과가 난 거죠. 대체 어떤 작품들이 떨어졌는지, 그리고 입선하지 못한 작가들은 왜 그리 불만이 많은지 알아보려고 사람들이 낙선전으로 구름 같이 몰려들었죠. 입선한 작품들의 전시회보다 낙선한 작품의 전시회를 더 많은 사람이 찾는 기현상이 벌어진 겁니다. 하지만 관람객들의 평은 결코 호의적이지 않았습니다. 대다수 평론가나 기자 역시 낙선전의 작품들을 비웃었어요. 전시회를 방문하는 사람들이 많으면 많을수록 낙선한 화가들은 더욱 크게 공개 망신을 당하는 꼴이었죠.

그중에서도 압권은 에두아르 마네의 〈풀밭 위의 점심〉이었어요. 이전에도 마네는 살롱전에서 낙선을 거듭했습니다. 그는 스페인 출신의 거장인 디에고 벨라스케스를 흉내 낸다는 빈정거림을 받았고, 그 때문에 〈풀밭 위의 점심〉을 일부러 이탈리아풍으로 그렸죠. 이 점에서도 〈풀밭 위의 점심〉은 꽤나 도발적이었습니다.

당시 살롱전의 심사에 막강한 영향력을 발휘하던 신고전주의 작가들은 이탈리아 회화의 추종자들이라 할 만했죠. 신고전주의는 고대 그리스·로마의 정신과 예술을 새롭게 부활시키는 것을 목적으로 삼았습니다. 그런데 신고전주의에 앞서 르네상스 시기의 이탈리아 예술가들이 고대 그리스·로마의 정신과 예술을 부활시켰죠. 그러니 신고전주의에 심취한 사람들이 이탈리아 예술을 높게 평가하는 것은 매우 자연스러운 일이었습니다. 마네는 자신의 친구 앙토냉 프루스트에게 사람들이 〈풀밭 위의 점심〉을 보게 되면 이탈리아 회화를 흉내 낸 작품이라 여기며 빈정거릴 거라고 말했죠.

과연 〈풀밭 위의 점심〉은 사람들에게 조롱의 대상이 되었습니다. 그뿐만 아니라 많은 사람들이 〈풀밭 위의 점심〉을 보며 모욕감을 느끼고 화를 냈어요. 어딘지 신고전주의 회화 같은 느낌을 내면서도 대충 그린 듯 디테일이 부족해 보이고, 또 그림 한가운데의 여인이 별로 우아해 보이지 않고 외설스러운 느낌만 주었기 때문이죠. 신고전주의에 경도된 당시의 대다수 미술 애호가들은 마네가 자신

들을 일부러 조롱하고 있다는 느낌을 받았습니다. 나폴레옹 3세 역시 〈풀밭 위의 점심〉을 보고 적지 않은 충격을 받았어요. 한동안 말 없이 그림을 응시하던 나폴레옹 3세는 "정말 뻔뻔스럽군!" 하고 넋두리하듯 말했죠.

나폴레옹 3세가 남긴 경멸적인 언사는 사람들의 호기심을 더욱 자극했습니다. 심지어 낙선전에 아무 관심도 없던 사람들마저 〈풀밭 위의 점심〉을 보려고 전시회를 찾았죠. 물론 그들 대부분은 마네의 그림에 호의적이지 않았습니다.

마네는 하루아침에 프랑스 전역에 걸쳐 악명을 떨치게 되었죠. 하지만 〈풀밭 위의 점심〉을 새로운 경향의 회화로 높이 평가한 사람들도 있었습니다. 특히 인상주의 화가들이 그랬죠. 〈풀밭 위의 점심〉이 왜 인상주의자들에게 중요했는지 설명하기는 꽤 복잡하고 어려운 일입니다. 어떤 사람들은 마네의 그림에서 원근감이나 입체감이 부족해 보인다는 점이 오히려 인상주의자들을 자극했다고 설명해요. 인상주의 회화의 평면성에 마네가 영향을 주었다는 거죠. 또 어떤 사람들은 〈풀밭 위의 점심〉에서 빛과 어둠이 강렬하게 대비되어 있음을 강조하면서, 이것이 유동적인 빛의 흐름을 화폭에 담아내려 한 인상주의자들의 시도에 영향을 주었다고 암시하기도 합니다.

다 일리가 있어요. 실제로 명암 대비가 강할수록 그림은 평면적

인 인상을 강하게 풍기게 되고, 빛과 어둠의 대비가 강해지는 것에 반비례하여 입체감이나 원근감이 도리어 약해지게 되죠. 궁금하면 컴퓨터에 저장된 이미지 파일을 포토샵 같은 프로그램으로 열어서 명암 대비의 정도를 올려 보세요. 그러면 세부적인 디테일이 사라져 가면서 이미지가 점점 평면적으로 되어 가는 것을 발견하게 될 것입니다. 흰 부분은 더 희게 보이고 검은 부분은 더 검게 보이면서 세부적인 디테일이 자아내던 입체감이나 원근감이 약해지는 거죠.

하지만 가장 중요한 것은 마네가 회화를 어떤 사상이나 이야기, 왕족이나 귀족들의 화려한 생활을 그럴 듯하게 표현하는 수단으로 삼지 않고 그 자체를 목적으로 삼았다는 점이에요. 〈풀밭 위의 점심〉에서는 어떤 심오한 정신 같은 것은 전혀 느껴지지 않아요. 특별히 화려하거나 우아해 보이지도 않고, 경묘한 기예가 발견되는 것도 아니며, 풍경이나 사물의 모습이 섬세하게 재현되어 있지도 않습니다. 〈풀밭 위의 점심〉에 대다수 평론가나 관람객들이 분개한 이유도 사실은 이러한 것이었죠. 그들이 생각하기에 훌륭한 그림이라면 응당 갖추고 있어야 할 특징들이 〈풀밭 위의 점심〉에서는 전혀 발견되지 않은 거예요.

아마 마네의 그림에서 이탈리아풍이 느껴지지 않았다면 사람들은 덜 흥분했을 겁니다. 그냥 다른 낙선자들의 작품과 마찬가지로 기예가 부족한 사람의 작품이거나 대강 그린 것처럼 완성도가 떨어

지는 작품이려니 생각하고 말았을 테죠. 하지만 응당 정신의 깊이나 화려함, 우아함, 빼어난 기예 등이 담겨 있어야만 하는 이탈리아풍의 그림 같으면서도 그러한 특징이 전혀 발견되지 않으니 일부러 사람들을 조롱하고 도발하는 것만 같은 느낌이 들었던 겁니다.

하지만 실은 바로 이 점이 〈풀밭 위의 점심〉을 가장 그림다운 그림으로 만들어 주었죠. 만약 그림에서 심오한 정신이 발견된다면 사람들은 그림을 심오한 정신을 표현하는 수단으로 여기게 될 거예요. 또한 왕족이나 귀족의 삶을 호사스럽고 멋지게 묘사해도 그림은 왕족과 귀족을 돋보이게 하는 수단이 되는 셈이죠. 그림 속에 신화나 성경 속의 이야기, 역사적 사건 등이 담겨 있어도 마찬가지입니다. 이 경우 그림은 이야기를 그럴 듯하게 전달하는 수단이 되는 것이죠. 하지만 그러한 요소가 아예 없으면 사람들은 그림 외적인 요소에 주목하지 않게 됩니다. 그냥 순수하게 그림을 그림 자체로 보게 되는 것이죠.

예술은
사실적이지
않아도 돼

마네에 관한 글들은 마네 회화의 예술사적 의의를 '사실성'이라는 말로 설명하고는 해요. 하지만 이러한 설명 역시 오해의 소지가 꽤 있습니다.

마네의 회화는 어떤 정신적 관념과는 무관해 보여요. 또한 신화적인 분위기를 자아내거나 무언가 영웅적이고 화려한 느낌을 주려는 시도 역시 보이지 않습니다. 평론가나 미술사가들이 마네의 회화를 '사실적'이라는 말로 설명하는 것 역시 그러한 의미죠.

하지만 〈풀밭 위의 점심〉을 비롯해 마네의 어떤 작품도 사실적인 느낌은 별로 풍기지 않습니다. 사실적인 느낌을 주려면 세부적인

디테일이 마치 실물인 양 정교하게 구현되어야 하죠. 하지만 마네의 그림에서는 그러한 시도가 거의 발견되지 않아요.

마네 회화의 '사실성'이란 실제로는 '회화 외적인 요소로부터의 자유로움', 즉 회화의 독립성을 뜻합니다. 그런데 회화의 독립성은 회화의 사실성과 엄밀하게 구분되어야 하죠. 회화의 사실성이란 회화가 사실적이어야 한다는, 즉 회화가 풍경과 사물을 사실적으로 묘사해야 한다는 뜻으로 읽히기 쉽고, 이 경우 회화는 다시 사실적 표현을 위한 수단으로 전락해 버리는 셈입니다. 하지만 회화의 독립성은 회화란 그 자체로서 감상되어야 한다는 의미를 지닙니다. 풍경과 사물을 사실적으로 잘 표현하고 있는지의 여부는 하나의 회화가 회화 외적 요소로부터 자유로운지를 평가함에 있어서 전혀 중요하지 않다는 거예요.

덧없고 허무한 것도
아름다울 수 있어

마네는 상징주의 시인인 보들레르의 추종자였습니다. 보들레르의 친부는 화가였는데, 보들레르가 태어난 지 얼마 지나지 않아 그만 죽고 말았어요. 보들레르의 어머니는 곧 군인과 재혼을 했죠. 보들레르는 엄격한 양부의 훈육을 받으며 자랐고, 그 때문에 자유분방한 생활을 가로막는 모든 것에 대한 강렬한 분노와 적개심을 지니게 됩니다.

시인이 된 보들레르는 '예술을 위한 예술'을 기치로 상징주의 운동을 시작해요. 자유분방한 생활을 동경하는 자신의 기질 그대로 보

예술에 목적 따윈 필요 없어

들레르는 예술이란 그 자체 목적으로서 자유로워야 하는 것이지 어떤 예술 외적 목적을 위한 수단으로 취급되어서는 안 된다고 본 거죠. 이후 상징주의는 문학과 예술을 포함해 현대 문화 전반에 걸쳐 엄청난 영향력을 행사하게 됩니다.

보들레르는 예술비평가로서도 이름이 높았어요. 《1845년의 살롱》이라는 평론이 특히 유명했습니다. 이 평론으로 보들레르는 예술계에서 독창적이고 심오한 평론가로 정평이 나게 되었죠.

마네는 보들레르보다 열한 살이 어렸어요. 보들레르는 마네의 예술가적 자질을 알아보고 늘 큰 형처럼 마네를 격려해 주었습니다. 살롱전에서 계속 낙선하고 대다수 평론가들로부터 무시를 당하면서도 마네가 꿋꿋하게 자신의 길을 걸어갈 수 있었던 것 역시 보들레르와의 우정 덕분이었을 거예요.

그런데 '예술을 위한 예술'이란 구체적으로 무엇을 뜻하는 말일까요? 그냥 그림이 화려하고 아름다워 보이면 그뿐이지 예술을 자체 목적으로 삼는다는 것이 대체 무슨 의미가 있을까요? 이러한 물음에 답할 수 있으려면 보들레르의 '현대성' 개념에 관해 먼저 설명해야 합니다. 보들레르의 문예학 이론에서 '현대성' 개념은 매우 중요하죠. 프랑스의 철학자 미셸 푸코는 보들레르가 '현대'라는 말을

우리는 모두 예술가다

처음 고안하고 사용한 사람이라고 주장하기도 했습니다.

보들레르는 〈현대성〉이라는 제목의 에세이에서 '현대성'을 '유행이나 역사적 흐름에서 시적인 것을 발견하고 또 일시적인 것에서 영원한 것을 끄집어내는 것'이라고 정의해요. '현대성'에 대한 보들레르의 설명은 그의 문예학 사상이 삶과 존재에 대한 전통적인 관점과 대척점에 서 있음을 잘 드러냅니다.

우리가 살면서 만나는 모든 것들은 다 덧없는 것들이죠. 세상에 있는 모든 것들은 영원한 것이 아니라 무상한 것들이고, 우리 자신 또한 그러합니다. 그런데 전통적인 사상은 세계의 무상함을 참되고 영원한 어떤 초월적 존재의 그림자처럼 이해해 왔죠. 문학과 예술은 신과 영혼, 영원불변하는 진리가 무상한 세계의 근거로서 감추어져 있음을 알리고 표현하는 수단처럼 기능해 왔습니다.

'현대성' 개념에 대한 보들레르의 설명은 이제부터 이러한 관계가 전도되어야 함을 선언하는 것과도 같아요. 현대적인 문학과 예술은 덧없는 것을 덧없는 것으로서, 허무한 것을 허무한 것으로서 있는 그대로 드러내야만 하죠. 하지만 그것은 결코 메마른 사실성에의 추구와 같은 것이 아닙니다. 그것은 도리어 여전히 영원한 것과 아름다운 것, 시적인 것을 향한 추구였죠.

우리의 구체적 삶과 존재 저편에 있는 어떤 초월적 존재에게서

참된 아름다움과 영원성을 발견하려는 전통적인 시도는 이제 무익한 것으로서 중지되어야 합니다. 도리어 우리 존재의 무상함과 허무가 그 자체로 참된 아름다움과 영원성의 자리로서 긍정되어야 하죠.

우리는 모두 예술가다

삶을 그 자체로
사랑하렴

보들레르의 '현대성'이 구체적으로 무슨 의미를 지니는지 좀 더 생각해 볼까요? 서양의 전통 예술에서 여성의 아름다움이 어떻게 묘사되어 왔는지 한번 기억을 더듬어 보세요. 아마 성모 마리아처럼 자애롭고 순결한 여성, 귀부인처럼 기품 있는 여성, 그리스 신화의 여신처럼 당당하고 풍만한 여성의 모습이 떠오를 거예요.

그러한 여성은 실제로 존재하는 여성이라기보다 이상화된 여성에 가깝습니다. 그리고 만약 그러한 여성만이 참으로 아름답다면 현실 세계에 존재하는 모든 여성은 참된 아름다움과는 거리가 먼 셈이죠. 어떤 의미에서 전통적 예술이 추구해 온 여성상은 실제로 존재

하는 여성 모두에 대한 부정이자 모욕이었다는 거예요.

그렇다면 차라리 여성을 이상화하려는 시도는 걷어치우고 그냥 현실 속의 여성에게서 아름다움을 발견하고, 그 아름다움을 있는 그대로 긍정하는 것이 더 낫지 않을까요? 그냥 평범하거나 심지어 추하고 악한 구석이 있는 여성마저도 아름답게 여기고 긍정하는 법을 배우는 것이 이상적인 여성상을 빌미로 이상적이지 못한 모든 여성을 부정하고 모욕하는 것보다 훨씬 더 바람직하고 아름다운 행위가 아닐까요?

자신이 누군가 사랑하게 되었다고 생각해 보세요. 우린 분명 현실 세계에 존재하는 사람을 사랑할 뿐입니다. 존재하지도 않는 어떤 이상적 인간을 사랑할 수는 없는 노릇이니까요. 우리가 사랑하는 사람은 어여쁠 수도 있지만 그냥 평범하거나 못날 수도 있고, 제법 정숙할 수도 있지만 야하고 발랄할 수도 있죠. 하지만 사랑하면 우리는 연인에게서 결코 잊을 수 없는 아름다움을 발견하게 됩니다. 비록 자애롭고 순결한 사람이 아니어도, 기품 있는 사람이 아니어도, 당당하고 어엿한 사람이 아니어도, 우리는 연인의 아름다움을 소중히 여기게 되고 또 영원히 기억하게 되죠.

보들레르가 '예술을 위한 예술'이라는 기치 아래 시도한 것이 이와 비슷합니다. 만약 예술이 현실과 다른 어떤 초월적인 진리와 아

름다움을 표현해야 한다면 예술은 그러한 표현을 위한 수단이 되고 말죠. 하지만 만약 예술이 현실 세계에 존재하는 덧없고 허무한 것들을 있는 그대로 긍정하고 묘사하는 가운데 아름다움과 영원성을 발견하려 한다면 예술은 더 이상 수단일 필요가 없죠. 이러한 아름다움과 영원성은 예술가 자신이 스스로 발견하고 드러내야 하는 것이지 어떤 불변하는 이상으로서 존재하는 것이 아니니까요.

'예술을 위한 예술'을 지향하는 예술가는 그저 연인처럼 생각하고 행동하면 됩니다. 마치 사랑하는 사람이 자기만의 고유한 방식으로 사랑하고 그 아름다움을 발견하게 되듯이, 예술가 역시 그렇게 하면 그만이죠. 예술가는 어떤 이상적 아름다움을 작품으로 재현해내야 한다는 식의 강박관념을 지닐 필요가 없습니다. 사랑하는 사람은 살며 사랑하는 가운데 연인의 고유한 아름다움을 영원한 것으로서 발견하고 기념합니다. 마찬가지로 예술가 역시 자신이 직접 체험한 대상이 그때마다 내보이는 고유한 아름다움을 영원한 것으로서 발견하고 기리면 그뿐이죠.

마네의 〈풀밭 위의 점심〉은 보들레르의 '현대성' 개념을 회화적으로 구현한 작품이라고 볼 수 있어요. 이탈리아풍의 그림을 흉내내면서도 고전적 분위기의 여성 대신 평범하고 약간 매춘부 같은 느

낌을 주는 여성을 전면에 배치한 것이 그 방증입니다. 비슷한 사례로 우리는 마네의 〈올랭피아〉라는 작품을 들 수 있어요.

〈올랭피아〉는 〈풀밭 위의 점심〉이 스캔들을 일으킨 지 2년이 지난 뒤 살롱전에 출품된 작품입니다. 〈올랭피아〉는 〈풀밭 위의 점심〉보다 더 큰 분노와 증오를 불러일으켰어요. 그림을 보고 흥분한 사람들이 우산으로 그림을 찢으려 했기 때문에 주최 측은 우산이 닿지 않을 만큼 높은 곳으로 그림을 옮겨야 했죠. 〈올랭피아〉는 혹독하게 비난을 받았고, 결국 마네가 죽을 때까지 다시 공개되지 못했습니다.

〈올랭피아〉의 여인은 〈풀밭 위의 점심〉의 여인과 동일 인물이에요. 마네가 모델로 삼았던 빅토린느 뫼랑이라는 여인이었죠. 〈올랭피아〉는 〈풀밭 위의 점심〉보다 훨씬 더 노골적으로 이탈리아풍의 그림을 흉내 냅니다. 〈올랭피아〉를 보는 순간 많은 사람들이 곧바로 베첼리오 티치아노의 〈우르비노의 비너스〉를 떠올렸죠.

〈올랭피아〉의 원제는 〈고양이와 함께 있는 비너스〉였어요. 하지만 아스트뤽이라는 시인의 권유로 그림의 제목이 바뀌었죠. 그림의 원제는 〈올랭피아〉가 〈우르비노의 비너스〉를 염두에 두고 만들어진 작품이라는 것을 더욱 분명하게 드러냅니다.

16세기의 베네치아에는 미켈란젤로 같은 르네상스 시대의 대가들로부터 영향을 받은 훌륭한 화가들이 많이 있었죠. 티치아노는 그

중에서도 단연 돋보이는 화가였습니다. 티치아노의 〈우르비노의 비너스〉는 타의 추종을 불허하는 명작으로 손꼽혀 왔어요. 아마 예술의 전 역사를 통틀어도 〈우르비노의 비너스〉처럼 아름답고 우아한 누드화는 찾기 어려울 거예요. 마네의 〈올랭피아〉를 관람한 살롱전의 관람객들은 이 그림을 〈우르비노의 비너스〉에 대한 노골적인 풍자라고 여기고 크게 분노했습니다.

한 가지 흥미로운 사실은 〈풀밭 위의 점심〉의 전시 때와 마찬가지로 많은 사람들이 〈올랭피아〉를 보려고 몰려왔다는 거예요. 사실 마네를 모욕했던 사람들이 무척 많았다는 사실도 마네가 불멸의 명성을 획득하게 된 이유들 가운데 하나였죠. 어떤 점에서 보면 마네는 자기도 모르는 사이에 노이즈 마케팅의 대가가 되어 버린 예술가라고 볼 수 있어요.

하지만 마네가 티치아노의 〈우르비노의 비너스〉를 정말 조롱하려 했다고 생각해서는 안 됩니다. 실은 그 반대죠. 아마 마네는 〈우르비노의 비너스〉야말로 보들레르가 제기한 '현대성'의 이념을 회화적으로 구현한 선구적 작품이라고 느꼈을 거예요.

티치아노는 여신도 그렸지만 종종 매춘부 그림을 그리기도 했어요. 〈우르비노의 비너스〉는 제목과 달리 여신이 아니라 베네치아의 한 귀족 여인을 그린 작품입니다. 그런데 그림 속의 여인은 당시로

서는 상당히 파격적이라 할 정도로 선정적인 느낌을 자아내죠. 〈톰 소여의 모험〉, 〈허클베리 핀의 모험〉 등으로 유명한 미국의 작가 마크 트웨인은 한 여행기에서 〈우르비노의 비너스〉를 "진정 역겹고 혐오스러울 뿐만 아니라 매우 음란하기까지 한 그림"이라고 언급해요. 어쩌면 마크 트웨인이야말로 〈우르비노의 비너스〉의 예술적 성격을 가장 날카롭게 파악한 사람인지도 모릅니다.

마네의 〈올랭피아〉에 사람들이 분개한 것은 단순히 이 그림이 선정적인 느낌을 주기 때문은 아닙니다. 선정성에 대해 말하자면 프랑수아 부셰와 앵그르 같은 화가들이 그린 〈오달리스크〉라는 제목의 그림들이 훨씬 더하죠. 〈우르비노의 비너스〉만 하더라도 명화에 등장하는 여인이 고상하고 우아하기 마련이라는 식의 선입견을 버리고 찬찬히 살펴보면 〈올랭피아〉보다 더 선정적입니다.

사람들이 분노한 진짜 이유는 〈올랭피아〉가 미술 애호가들이 소중히 여겨 왔던 모든 전통을 송두리째 부정해 버리는 듯했기 때문이었어요. 〈우르비노의 비너스〉나 부셰, 앵그르 등의 〈오달리스크〉는 선정적인 느낌도 주지만, 동시에 여성의 아름다움을 이상적으로 묘사하려는 세심한 노력도 함께 엿보이는 작품들이죠. 그림 속에 구현된 이상적인 아름다움이 선정적인 그림을 볼 때 느껴지는 도덕적 수치감을 상쇄시켜 버렸던 거예요.

아마 마네에게는 〈풀밭 위의 그림〉이나 〈올랭피아〉를 선정적으로 그리려는 의도가 조금도 없었을 겁니다. 마네는 1856년 피렌체의 우피치 미술관에서 〈우르비노의 비너스〉를 보고 큰 감동을 느꼈다고 해요. 아마 〈우르비노의 비너스〉에서 세속적인 세계 안의 덧없고 허무한 것에서 삶과 존재의 참된 아름다움을 발견하고 영속화하려는 의지를 발견했을 테죠. 신화적 세계의 위엄 있는 여신이 아니라 욕망에 흔들릴 수 있는 세속적인 여성의 아름다움을 있는 그대로 긍정하고 표현하려는 티치아노의 시도에서 막연하게나마 보들레르가 말한 '현대성'의 어떤 원형 같은 것을 느꼈을 거예요.

하지만 마네는 〈우르비노의 비너스〉에 만족할 수 없었죠. 이 그림에서 발견되는 세속적 여성의 아름다움은 여신에게서나 발견될 수 있는 어떤 초월적 아름다움의 알레고리와도 같아요. 알레고리란 그리스어 '다른allos'과 '말하기agoreuo'가 합쳐진 단어로, 드러내고자 하는 대상을 그것과 다른 것에 빗대어 표현하는 방식을 뜻하는 말이에요. 마네는 세속적인 세계, 우리가 그 안에서 살며 사랑하고 욕망하기도 하는 세계의 아름다움을 이상적인 아름다움의 알레고리처럼 여기는 것에 만족할 수 없었습니다. 도리어 현실적인 모든 것은 삶과 존재의 상징으로서 아름다워야 한다고 여겼죠.

다른 것에 빗대어 말하는 알레고리에 반해, 상징은 드러내고자 하는 것을 그것과 동일하거나 유사한 것을 통해 드러냅니다. 장미가

아름다움의 상징일 수 있는 것은 장미가 우리에게 아름답기 때문이죠. 사자가 용기의 상징일 수 있는 것 또한 사자가 우리에게 용감한 존재로 여겨지기 때문입니다. 덧없는 세계의 아름다움을 참되고도 영원한 아름다움의 상징으로 받아들인다는 것은 덧없는 세계 그 자체를 참되고도 아름다운 존재로서 긍정한다는 것을 전제로 해요.

현실적인 것의 아름다움을 이상적인 아름다움의 알레고리로 여기는 경우, 우리는 현실적인 것과 그 아름다움을 부정하고 모욕할 뿐입니다. 하지만 현실적인 것의 아름다움을 참되고도 영원한 아름다움의 상징으로 여기는 경우, 우리는 현실적인 것과 그 아름다움을 그 자체로서 긍정하고 수용하는 셈이죠. 그런 점에서 보면 보들레르의 상징주의 시문학과 마네의 예술은 어떤 이상적 아름다움을 빌미로 우리의 삶과 존재를 부정해 온 전통에 맞서 삶과 존재를 있는 그대로 긍정하려는 시도였어요.

〈풀밭 위의 점심〉과 〈올랭피아〉에 등장하는 마네의 여인은 결코 선정적이지 않습니다. 〈풀밭 위의 점심〉에서도, 〈올랭피아〉에서도, 마네의 여인은 그냥 아무렇지도 않은 표정으로 우리를 친근하게 응시하고 있을 뿐이죠. 그녀는 마치 우리에게 "여기 진실로 한 여자가 있다"라고 말하는 듯해요. 전통적 이상에 집착하던 나폴레옹 3세에게 '참으로 뻔뻔해' 보이던 여자가 실은 우리가 긍정하고 귀히 여겨

야 하는 현실적이고도 참된 여자라는 것이죠.

전통적인 예술은 아름다운 여자를 존재하지도 않는 초월적 세계에서 구합니다. 또한 예술의 선정성은 여자를 욕망 충족의 도구로나 제시할 뿐이죠. 하지만 마네의 그림에서는 한 여자가 그냥 세속적인 모습 그대로, 일상적인 모습 그대로, 이상적인 여성에 비하면 어딘지 조금 신비로움이 덜한 모습 그대로 우리와 시선을 마주칠 뿐입니다. 그녀를 사랑하거나 말거나 선택은 우리 마음이에요. 하지만 그녀 외에 우리가 사랑할 수 있는 여성은 아무 데도 없죠. 그녀는 우리와 마찬가지로 덧없고 허무한 삶을 살아가는 모든 여성들의 상징이니까요.

4장.

죽은 토끼를 위해
진혼곡을 부르렴

덧없는 삶이
아름다워

어린 시절 나는 〈사랑의 기쁨〉이라는 노래를 좋아했습니다. 〈사랑의 기쁨〉은 독일에서 태어나 프랑스에서 활동한 장 폴 마르티니라는 19세기의 작곡가가 만든 노래죠. 선율이 부드럽고 아름다워 즐겨 들었지만 가사는 꽤나 슬펐어요. 지금도 기분이 울적할 때면 '사랑의 기쁨은 어느덧 사라지고 사랑의 슬픔만 영원히 남았네'라는 노랫소리가 귓전을 울리고는 합니다. 나중에 프랑스어로 된 원곡 가사를 해석해 보니 〈사랑의 기쁨〉은 실비라는 여자에 관한 노래더군요. 한때 실비와 사랑해서 기쁘고 행복했지만 그녀가 변심하는 바람에 평생 지속할 슬픔만 남았다는 내용이죠.

그때 이후로 나는 가끔 생각합니다. '죽을 때까지 슬픔이 남아도 삶은 좋은 것일까?' 아마 사랑을 긍정적으로 보는 사람이라면 그런 삶이 사랑 한번 못해 본 삶보다 더 아름답다고 말할 거예요. 하지만 사랑으로 인해 큰 상처를 입은 사람의 생각은 다를 수도 있죠. 사랑이 남긴 슬픔과 고통이 견디기 어려워서 그는 차라리 사랑하지 않았으면 좋았으련만 하고 생각할지도 모릅니다. 어쩌면 그의 마음은 한때 연인이었던 사람에 대한 원망과 증오로 가득 차 있을 수도 있어요.

한 가지는 분명합니다. 삶은 결국 덧없는 것이죠. 좋은 삶이든 나쁜 삶이든, 아름다운 삶이든 추한 삶이든, 산 자는 결국 죽기 마련이고 죽음 뒤에 무엇이 우리를 찾아오게 되는지는 아무도 모릅니다. 하지만 우리는 살며 사랑하죠. 죽음 뒤 무엇이 우리를 찾아올지 염려하는 정신은 이미 노쇠합니다. 사랑하면서도 자신과 연인의 관계가 행복한 결말을 맺을지 혹은 불행한 결말을 맺을지 궁금해 하고 불안해하는 정신 역시 싱그럽지 못하죠. 삶은 덧없는 것이고, 오직 덧없는 것으로서만 아름다울 수 있어요. 그 때문에 정신이 씩씩한 사람은 하루하루 충실하게 살려고 할 뿐 내일 일을 염려하지 않습니다.

기쁨도 슬픔도, 행복도 불행도, 삶이 무상하지 않다면 우릴 찾지

않을 거예요. 영원불변하는 자는 지금과 다른 존재가 될 수 없고, 지금과 다른 존재가 될 수 없는 자는 어떤 감정의 일렁임도 경험할 수 없으니까요.

정성을 다하면
죽은 나무도
꽃을 피운단다

아름다움이란 무엇일까요? 나는 《철학을 삼킨 예술》이라는 책에서
아름다움의 감각은 스스로 아름다워지고자 하는 동경을 우리 안에
서 불러일으킨다고 썼습니다. 스스로 아름다워지고자 하는 동경은
자신이 지금과 다른 그 무엇이 될 수 있음을 전제로 하죠. 그러니 우
리가 알고 있고 또 알 수 있는 아름다움이란 무상한 것일 수밖에 없
어요. 삶을 긍정하는 자로서 우리는 그 무상한 아름다움에 영원의
이미지를 덧입히죠. 참으로 사랑하는 자는 사랑의 아름다움으로부
터 영원히 벗어날 수 없습니다. 살아 있는 동안 우리는 자신을 뒤흔
들어 놓는 아름다움의 힘을 우리 안에서 느껴야만 하죠. 한낱 감각

우리는 모두 예술가다

에 불과한 것이 우리의 온 존재를 움직이는 불가사의하고도 현실적인 힘으로 작용하는 거예요.

나에게 큰 인상을 남긴 영화들 중 〈희생〉이라는 작품이 있습니다. 구소련 출신의 감독인 안드레이 타르코프스키의 유작이죠. 〈희생〉의 줄거리는 다음과 같습니다.

연극배우이자 은퇴한 교수인 알렉산더는 생일을 맞이합니다. 하지만 하필 그날 인류의 멸망을 초래할 제3차 세계대전이 일어났다는 소식이 들려옵니다. 알렉산더는 원래 무신론자였지만 인류를 구원하기 위해 생전 처음으로 신에게 간절히 기도해요. 만약 내일 아침 자신이 눈을 떴을 때 세상이 이전처럼 평화롭다면 가족과 집을 포함해 자신의 모든 것을 버리겠노라고 신에게 약속하죠. 과연 다음 날 아침 알렉산더가 눈을 떴을 때 세상은 이전처럼 다시 평화롭습니다. 알렉산더는 신에게 한 약속을 지키기 위해 자신의 집에 불을 지르고, 결국 구급차에 실려 정신병원으로 끌려가게 돼요. 신에게 한 약속대로 그는 신이 세상을 구원해 준 대가로 자신의 모든 것을 버린 거죠.

〈희생〉을 보는 동안 나는 정신이 멍해졌어요. 영화가 너무 느릿

느릿 진행된 탓에 몹시 지루했거든요. 게다가 인류를 구원하기 위해 자신의 모든 것을 버리는 한 인간에 관한 이야기가 터무니없을 정도로 거창하게만 느껴져서 그다지 큰 감동도 느끼지 못했죠. 하지만 며칠 뒤 저는 〈희생〉을 또 보았어요. 지루하긴 했지만 〈희생〉에는 다른 영화에는 없는 독특한 분위기가 있었죠. 게다가 영화 속에 무언가 깊은 뜻이 담겨 있다는 기분도 들었어요. 지루함을 이겨 내고 정신을 집중하면 굉장히 다른 느낌으로 영화를 보게 될 거라고 기대했어요.

과연 〈희생〉을 두 번째 보았을 때 나는 형언하기 힘든 감동을 느꼈습니다. 조금 거창하게 들리겠지만 나는 〈희생〉에서 사랑과 아름다움의 위대한 진실을 발견했죠. 〈희생〉은 나에게 영원의 의미를 일깨웠어요. 오직 덧없는 것을 향한 사랑만이 영원할 수 있다는 것을, 오직 그러한 사랑만이 참으로 아름다울 수 있다는 것을 〈희생〉을 통해 깨달을 수 있었죠.

아니 엄밀히 말해 그것은 깨달음이 아니라 회상이었습니다. 나는 고등학교 3학년 때 한동안 대학입학 시험은 신경 쓰지 않은 채 틈만 나면 도스토옙스키의 소설을 읽은 적이 있어요. 대학에 들어가고 나서도 도스토옙스키의 소설을 읽고 또 읽었죠. 〈희생〉은 분명 도스토옙스키의 정신을 많이 담은 영화였어요. 나는 〈희생〉을 보면서 분주한 삶에 시달리느라 오랫동안 잊고 있었던 도스토옙스키의

정신을 다시 떠올리게 된 거죠.

〈희생〉에서 가장 유명한 대사는 알렉산더가 죽은 나무를 땅에 심으며 아들 고센에게 남긴 말입니다.

"아들아! 네 온 정성을 다한다면 언젠가 죽은 나무도 꽃을 피우게 된단다."

어찌된 영문인지 고센은 오랫동안 말문을 닫아 버린 아이였죠. 어쩌면 알렉산더의 말은 사랑하는 아들 고센을 향해 있었는지도 모릅니다. 알렉산더는 자신이 온 정성을 다하면 말문을 닫아 버린 고센이 다시 말을 하게 되리라 믿었을 거예요. 아마 그 때문에 그는 정성과 희생의 의미를 고센에게 일깨우려 애썼을 테죠. 세상을 향해 말문을 닫아 버린 자는 오직 자신의 정성과 희생을 통해서만 다시 말문을 트게 되는 법이니까요.

예술은 원래 덧없는 것을 살리기 위해, 죽을 자들에게 영원한 생명의 아름다움을 선사하기 위해 온 정성을 기울여야 하는 우리 자신의 존재를 표현합니다. 영화가 끝날 때까지 죽은 나무는 아직 꽃을 피우지 못해요. 하지만 매일 죽은 나무에 물을 주던 고센은 불현듯 말문을 열게 됩니다.

"태초에 말씀이 있었다는 말이 있잖아요. 아빠, 그게 대체 무슨 뜻이죠?"

만약 할 수만 있다면 알렉산더는 태초의 말씀은 온 정성을 다해 모든 것을 사랑하고 긍정하라는 명령과 같다고 대답할 테죠. 그러한 말씀은 그 자체로 사랑이기도 해요. 사랑이란 우리에게 사랑해야 한다는 명령과 다르지 않으니까요.

합리성의 한계를
넘어야 해

독일 출신의 요셉 보이스는 20세기의 가장 위대했던 행위예술가로 손꼽혀요. 그가 벌인 퍼포먼스들은 예술계에서 큰 반향을 불러일으켰지만, 그중에서도 가장 유명한 것은 〈죽은 토끼에게 어떻게 그림을 설명할 것인가?(이하 '죽은 토끼')〉라는 제목의 퍼포먼스입니다. 〈죽은 토끼〉는 1965년 11월 26일에 보이스가 한 사설 화랑에서 벌인 첫 번째 개인전이었어요. 퍼포먼스의 내용은 제목 그대로입니다. 얼굴에 금과 꿀을 바른 보이스는 죽은 토끼를 안고 관객들은 들을 수 없는 말을 토끼에게 계속 속삭였어요. 실제로 그가 무슨 말을 했는지는 알 수 없으나 제목대로라면 토끼에게 그림 이야기를 했겠죠.

〈죽은 토끼〉의 예술적 의의는 메마른 합리적 지성에 대한 비판이라고 볼 수 있어요. 보이스는 〈죽은 토끼〉에 관해 다음과 같이 언급했습니다.

내 머리에 꿀을 바르면서 나는 분명 사유와 연관된 행위를 하고 있다. 인간적인 역량이란 꿀을 생산하는 것이 아니라 사유하고 관념들을 생산하는 것이다. 이런 방식(머리에 꿀을 바르는 방식)으로 죽음과 같은 사유의 성격은 다시 삶과 같은 것이 된다. 꿀은 의심의 여지없이 생동적인 물질이기 때문이다. 인간의 사유 역시 생동적일 수 있다. 그러나 그것은 또한 죽음에 이르기까지 지성화될 수도 있다.

보이스의 말에 따르면 〈죽은 토끼〉는 지성 중심의 삶에 대한 비판인 셈입니다. 메마른 합리적 지성에 기대어 삶을 살아가는 현대인보다 차라리 죽은 토끼에게 예술의 의미에 관해 알려주기가 더 쉽다는 것이죠. 그런 점에서 보이스의 〈죽은 토끼〉는 분명 타르코프스키의 〈희생〉과 통합니다.

합리적 지성의 관점에서 보면 온 정성을 기울인다고 해서 죽은 나무가 다시 꽃을 피우리라 기대하는 것은 불합리한 일에 불과하죠.

우리는 모두 예술가다

죽은 토끼에게 말을 거는 것도 우스꽝스럽기는 마찬가지입니다. 하지만 죽은 토끼에게 오랜 시간 그림에 관해 속삭이는 보이스는 예술의 참된 의미를 이해하기 위해서는 불합리에의 도약이 필요하다고 외치는 듯해요.

보이스의 죽은 토끼가 그림에 관한 설명을 알아듣는 일은 분명 일어나지 않을 테죠. 하지만 죽은 나무에서 꽃을 피우려고 온 정성을 기울인 고센이 세상을 향해 말문을 다시 열게 되었듯이, 보이스처럼 죽은 토끼에게 예술의 의미를 설명하려고 온 정성을 기울이는 사람은 참된 아름다움의 문을 열게 될지 몰라요. 세상을 향한 '말트임'으로서의 예술, 상처 입고 자기 안에 갇혀 있던 우리의 마음으로 하여금 세상의 아름다움을 다시 발견하고 긍정하게 하는 참된 예술의 가능성이 죽음을 넘어서려는 우리의 정성과 희생을 통해 드러나게 될 테죠.

합리성보다
삶의 아름다움이
더 소중해

누가 〈희생〉의 나무를 죽였을까요? 대체 누가 〈죽은 토끼〉의 토끼에게 죽음을 초래했을까요? 이러한 질문에 논리적으로 대답하기는 쉬운 일입니다. 하지만 죽음의 직접적인 원인이 무엇이었는지 〈희생〉이나 〈죽은 토끼〉에서는 나타나지 않아요. 그러니 주어진 질문은 이미 부당한 논리 비약을 함축하고 있는 셈입니다. '누가'라는 의문사는 죽음이 인간의 행위에 의해 일어난 것으로 전제하지만 그렇지 않을 가능성을 배제할 수 없으니까요.

나무와 토끼는 그냥 병에 걸려 죽었을 수도 있고, 인간과 무관한 어떤 사고로 인해 죽었을 수도 있습니다. 논리적으로만 보면 〈희생〉

우리는 모두 예술가다

과 〈죽은 토끼〉에서 인간은 어리석고도 선한 존재로 묘사되어 있을 뿐이죠. 온 정성을 다하면 죽음마저 극복할 수 있으리라는 헛된 망상에 사로잡혀 있고, 실제로 그렇게 하기 위해 아무 사심도 없이 죽은 나무와 토끼에게 온 정성을 기울이고 있습니다. 그런데 논리란 우리의 삶과 존재를 위해 무슨 의미를 지니고 있을까요? 합리성과 논리를 추구하기만 하면 삶과 존재의 의미가 분명하게 밝혀지게 될까요? 먼저 다음과 같은 이야기를 한번 읽어 보세요.

한 남자와 한 여자가 연애를 하고 있었습니다. 둘은 매우 뜨거운 사이였기 때문에 주위 사람들은 그들이 곧 결혼하게 될 것이라고 생각하고 있었어요. 그런데 불행하게도 여자가 사고를 당해 그만 죽고 맙니다.

소식을 듣고 나서 남자는 한동안 충격 때문에 아무 말도 할 수 없었죠. 하지만 삼십 분쯤 지나고 나자 그는 곧 냉정을 되찾았습니다. "슬퍼한다고 죽은 사람이 돌아올 리는 없는 법이지." 그는 자신을 위로하던 사람들에게 말했습니다. "나는 슬픔에 잠기지는 않을 테야. 아무튼 산 사람은 살아야 하고, 기왕이면 기쁘고 즐겁게 사는 것이 바람직한 일이니까." 말을 마친 그는 웃음기 어린 얼굴로 콧노래를 부르기 시작했습니다.

처음 사람들은 그가 큰 충격 때문에 실성한 모양이라고 생각했

죠. 하지만 가만히 보니 그게 아니었습니다. 그는 정말 조금도 슬프지 않은 것 같았고, 크게 충격을 받은 것 같지도 않았어요. 사람들이 그런 그에게 화를 내자 그는 태연자약한 표정으로 말했습니다.

"정말 어리석은 사람들이군. 슬픔은 부정적인 감정에 불과해. 슬픔에 잠기면 사람은 몸도 마음도 다 손상을 입게 된단 말이야. 왜 내가 살아올 리 없는 사람을 위해 몸과 마음의 손상을 감수해야 하지? 내 슬픔으로 그녀가 다시 살아날 수 있다면 난 기꺼이 그렇게 할 거야. 사실 그녀는 정말 아까운 여자거든. 몸과 마음이 조금 상해도 그녀가 다시 살아나서 내게로 오면 나에게 이득이지. 하지만 그럴 리는 없으니 그녀를 위해 슬퍼하는 것은 나에게 그냥 손해가 될 뿐이야. 그녀에게라도 이득이 되면 약간 손해를 감수할 수도 있겠지만 죽은 사람이 이득을 취하는 일은 있을 턱이 없어. 그러니 지금 내가 슬픔에 잠기는 것은 아무 이유 없이 나 자신에게 스스로 손해를 끼치는 어리석은 일에 지나지 않는 거야."

논리적으로만 보면 남자의 말이 다 맞습니다. 슬퍼한다고 죽은 사람이 살아올 리 없으니 죽은 사람을 위해 슬퍼할 합리적 이유는 없는 셈이죠. 하지만 그토록 냉정하고 합리적으로 생각하는 사람에게서 인간미를 느낄 사람은 아무도 없을 것입니다. 생사를 초월한 성인군자로서 만인을 사랑하는 사람이 아니라면 그는 사이코패스일

지도 몰라요. 애인의 죽음 앞에서 망설임 없이 손익을 따지는 사람은 실은 애인을 진정으로 위하고 사랑한 적도 없을 것입니다.

메마른 합리적 지성에 기대어 삶을 살아가는 현대인보다 차라리 죽은 토끼에게 예술의 의미에 관해 알려주기가 더 쉽다는 보이스의 말은 여러 가지로 해석될 수 있어요. 아마 그중 하나는 메마른 합리적 지성이란 타인을 위해 슬퍼할 줄을 모르는 사이코패스의 사고방식과 같다는 뜻일 겁니다. 합리적 지성에만 기대는 삶은 실은 전혀 합리적이지 않습니다. 그것은 결국 인간다운 삶의 죽음, 인간다운 삶 속에서만 발견될 수 있는 아름다움의 소멸을 뜻하니까요.

극단으로 치닫지만 않는다면 애인의 죽음으로 인해 슬픔에 잠기는 일은 자신에게 손해가 되지 않습니다. 물론 몸과 마음이 조금 상할 거예요. 하지만 그 슬픔 속에서 우리는 자신이 소중하고 아름다운 것을 잃어버렸음을 자각하게 되고, 삶이란 오직 사랑이 우리 안에 일깨우는 아름다움을 통해서만 살 만한 가치가 있음을 헤아리게 되죠. 사랑이 남긴 아름다움을 소중히 여기는 사람은 설령 애인을 잃어도 삶의 아름다움은 잃어버리지 않을 사람입니다. 그러니 순수한 마음으로 슬픔에 잠기는 사이 우리는 부지불식간에 세상 전부와도 바꿀 수 없으리만치 소중한 것을 얻게 되는 셈이죠. 참으로 인간

다운 삶, 사랑이 일깨운 아름다움을 보존하며 스스로 그 아름다움에 걸맞은 사람이 되어 갈 가능성이 우리에게 주어지는 겁니다.

〈희생〉의 나무와 〈죽은 토끼〉의 토끼는 누가 죽였을까요? 그것은 죽은 나무를 살리기 위해 정성을 다하는 일이나 죽은 토끼에게 그림 이야기를 들려주는 일이 어리석고도 무의미한 일에 불과하다고 생각하는 우리 자신입니다. 참으로 사랑한 사람이라면 애인이 죽어도 자신의 삶이 애인과 무관해졌다는 식으로 생각하지 않는 법이죠. 기어이 슬픔을 극복하고 난 뒤라도 그는 애인과 맺은 인연이 자신의 삶과 존재를 위해 무의미해졌다는 식으로는 느끼지 않을 겁니다. 그를 괴롭히는 애인의 부재는 그가 여전히 애인을 되살리고 싶은 소망을 지니고 있음을 뜻할 테죠. 다만 그러한 일이 불가능하다는 것을 이미 알고 있기에 애인을 되살리려는 시도를 하지 않을 뿐입니다.

〈희생〉에서 죽은 나무가 꽃을 피울 수 있게끔 알렉산더와 고센이 기울이는 정성이나 〈죽은 토끼〉에서 보이스가 죽은 토끼에게 공들여 들려주는 그림 이야기는 일종의 진혼곡과도 같아요. 우리는 메마른 합리적 지성에 의해 죽임을 당한 삶을 되살려야 하죠. 그러려면 우리는 사람을 사랑해야 하고, 생명을 사랑해야 하며, 더 나아가 온 세상을 사랑해야 해요. 합리성만을 추구하는 우리 시대의 척박한

토양에서 죽임을 당한 삶은 오직 죽은 나무가 꽃을 피울 만큼 정성을 다하는 사랑을 통해서만 되살아날 수 있죠.

물론 그렇게 삶을 되살림은 실은 우리 자신을 위한 일이기도 합니다. 애인의 죽음 앞에서조차 손익을 따질 사람들 사이에서 살 수는 없는 노릇이죠. 우리는 사랑을 아는 사람들 사이에서 살아야 해요. 그런데 그러려면 우리 자신부터 사랑을 아는 사람이 되려고 노력해야 하죠. 우리란 결국 개별적이고 고유한 '나'가 모여 형성되는 것이니까요.

진실한 사랑은
추한 삶도
외면하지 않는단다

영원이란 대체 무슨 뜻을 지닌 말일까요? 유한한 인간이 영원에 대해 말할 수 있음은 대체 무엇을 통해 가능해지는 일일까요? 여기서 잠깐 보들레르의 '현대성' 개념을 다시 한 번 짚어 볼까요? 보들레르가 말한 '유행이나 역사적 흐름에서 시적인 것을 발견하고 또 일시적인 것에서 영원한 것을 끄집어내는 것'이란 표현은 단순한 상태나 속성이 아니라 행위와 행위의 바탕인 마음가짐을 뜻합니다.

〈희생〉을 보면 어디나 황량합니다. 아마 그 황량함은 '죽은 나무가 꽃을 피우도록 하기 위해 정성을 기울임'이 삶에 어떤 의미를 지

우리는 모두 예술가다

니는지 망각해 버린 시대를 상징할 테죠. 〈희생〉에서 세상은 이미 삭막해질 대로 삭막해진 세상으로 묘사되고, 심지어 어리석고 탐욕스러운 인간들은 세상의 종말을 가져올 핵전쟁까지 일으킵니다.

이런 세상은 그냥 종말을 고하는 것이 더 낫지 않을까요? 왜 알렉산더는 이처럼 추악한 세상을 되살리려 자신의 모든 것을 희생할 각오를 하게 되었을까요? 그 이유는 간단합니다. 알렉산더는 추악한 세상을 사랑했죠. 비록 아름답지 않지만, 때로 전쟁이 일어나 무시무시한 참상이 벌어지기도 하지만, 그럼에도 알렉산더는 세상의 모든 것을 사랑했습니다. 추악한 세상 외에, 추악한 세상 속에서 죽어가거나 이미 죽어 버린 이런저런 존재자들 외에, 그가 사랑할 수 있는 것은 아무것도 없었죠. 사랑으로 인해 그는 자신의 모든 것을 바쳐서라도 세상을 되살리기를 원했던 겁니다.

물론 종말을 고하는 모든 것은 덧없고 일시적인 것들이죠. 죽어가는 모든 것은 오직 일시적인 유행처럼 덧없는 삶을 살았을 뿐입니다. 하지만 진실한 사랑이란 오직 종말을 고할 수 있는 것, 덧없는 삶을 살다 결국 죽어 가는 것만을 향할 수 있죠. 사랑이란 연인이 상처 입지 않기를 바라는 마음과 다르지 않으니까요. 참으로 사랑하게 되면 누구나 연인이 되도록 내 곁에 오래 머물렀으면 하는 마음, 내 모든 것을 바쳐서라도 그를 살리고 싶은 마음을 지니게 되는 법이죠.

그렇다면 참으로 사랑을 아는 사람은 죽음의 황량함 앞에서도 결코 연인에게서 눈길을 돌리지 않는 법입니다. 도리어 그는 죽음의 황량함에서조차 사랑할 만한 아름다움을 발견하려 하고, 또 기어이 발견하고야 말 것입니다. 결국 그는 덧없는 것에서 아름다움을 구하는 사람입니다. 또한 덧없는 것을 향한 사랑으로 인해 덧없는 것의 아름다움이 영원하길 바라게 된 사람이죠. 모든 죽어 가는 것은 덧없고, 지금 살아 있어도 이미 죽음의 가능성 앞에 내던져져 있어요. 마치 그리스 신화의 오르페우스처럼 사랑에 사로잡힌 사람은 저승 세계의 황량함조차 회피하지 않는 법입니다.

나는 보들레르의 '현대성' 개념이 메마른 합리적 지성에 의해 죽어 버린 세상을 되살리려는 마음가짐을 표현한다고 생각해요. 보들레르의 시는 추하고 황량한 세상조차 사랑해야 한다는 속삭임이죠.

사랑하기를 원하는 사람은 비너스와도 같은 여신의 아름다움을 추구합니다. 하지만 이미 사랑을 체험해 본 사람은 그냥 자신이 사랑하게 된 사람의 아름다움을 소중히 여길 뿐이죠. 우리가 사랑할 사람은 결국 덧없는 존재일 수밖에 없으니까요. 그의 아름다움은 겉으로 드러나는 사물의 속성처럼 거기 있는 것이 아니라 우리의 사랑에 의해 생겨나고 드러날 것으로서 감추어져 있죠. 오직 사랑하는

우리는 모두 예술가다

자만이 연인의 아름다움을 드러낼 수 있습니다. 또한 연인의 아름다움을 영원한 것으로 기념하는 것도 오직 사랑하는 자만이 할 수 있는 일이죠.

5장.

예술은 자유롭게
존재하기 놀이야

삶은
존재하기 놀이야

철학에서 가장 중요한 말은 존재입니다. 처음 철학을 공부하기 시작했을 때 나는 왜 철학에서 존재가 중요한 말인지 잘 이해하지 못했어요. 한자어라 꽤 무거운 느낌을 주지만, 존재란 실은 '있음'을 뜻하는 평이한 말입니다. 세상에는 있는 것이 있고, 없는 것이 있죠. 사자나 늑대 같은 동물은 실제로 있지만 용이나 일각수는 상상 속의 존재에 불과합니다. 이와 같이 무엇이든 있으면 그냥 있는 것이고, 없으면 그냥 없는 것이죠. 그런데 가장 중요하고도 근본적인 과제는 존재의 의미를 묻는 것입니다. 이보다 더 황당한 일이 또 있을까요? 누구나 다 '있다'라는 말을 사용하고 또 이미 알고 있는데, 새삼 존재

의 의미를 물을 필요가 무엇일까요?

하지만 가만히 생각해 보면 '있다'라는 말만큼 의미가 불분명한 말도 없습니다. '책상이 있다', '의자가 있다', '집이 있다' 등등의 문장에서 '있다'는 사물의 있음을 뜻하죠. 하지만 시간도 있고, 자유도 있고, 사랑도 있는데 시간이나 자유, 사랑 같은 것은 사물이 아닙니다. 어디 그뿐인가요? 사상도 있고, 예술도 있으며, 현재도 있고, 미래도 있죠. 한마디로 우리는 '있다'라는 말로 온갖 것을 다 수식하는데, '있다'라는 말로 수식되는 것이 다 같은 방식으로 있지는 않아요. 그러니 존재의 의미에 대해 물을 필요가 있다는 철학자들의 생각에도 나름 일리가 있습니다. 누구나 '있다'는 말의 의미를 알고 있다고 생각하지만 그 분명한 의미는 어쩌면 아무도 알지 못할지도 몰라요.

한 가지 분명한 것은 우리에게 존재란 일종의 놀이와도 같다는 겁니다. 대체 무슨 말이냐고요? 우리에게 어떻게 존재할지 일방적으로 규정하는 것은 아무것도 없다는 뜻입니다.

의식이 없는 사물의 존재는 물질세계의 법칙에 의해 일방적으로 결정됩니다. 물 위에 던져지면 돌은 그냥 가라앉을 뿐이죠. 돌은 의식이 없기 때문에 가라앉지 않으려고 애쓰지도 않고, 또 가라앉게 되었다고 낙심하지도 않습니다. 하지만 물에 빠진 사람은 가라앉지 않으려고 애쓰죠. 물론 헤엄치는 법을 배우지 않은 사람은 물속으로

우리는 모두 예술가다

가라앉기 쉬워요. 그렇다고 아무 노력도 하지 않은 채 돌처럼 그냥 가라앉아 버리는 사람은 없죠. 물질세계의 법칙에 의해 자신의 몸이 일방적으로 지배되는 것에 만족하지 않고, 할 수만 있으면 자신을 위해 최선의 결과를 내려고 애쓸 수 있는 것이 바로 사람입니다.

아마 물에 빠지지 않으려 안간힘을 쓰는 것이 어떻게 놀이와 연결될 수 있는지 의아해하는 분도 있을 테죠. 물론 안간힘을 쓰는 것 자체가 놀이일 수는 없어요. 하지만 물에 빠지지 않으려 안간힘을 쓸 수 있는 사람만이 헤엄치는 법을 배울 수도 있습니다. 헤엄치는 법을 배우며 우리는 물에 대한 공포심도 이겨 내고, 물에 빠져 죽는 확률도 줄이면서 물과 즐겁게 하나가 되는 법을 익히게 되죠. 그런데 이러한 기쁨은 물에 가라앉거나 말거나 상관하지 않는 사람에게는 생겨날 리 없습니다. 물에 가라앉기를 원하지 않는 사람만이 물 위에 뜨는 법을 기꺼이 배우려 할 것이고, 헤엄치며 즐겁게 놀 수도 있다는 것이죠.

물에 빠진 인간이 그냥 가라앉지 않으려 안간힘을 쓰는 것은 인간에게 의식이 있기 때문입니다. 인간이 물에 대한 공포심을 이겨내고 헤엄치는 법을 배우는 것은 돌과 달리 의식적으로 안간힘을 쓸 수 있는 특별한 역량이 인간에게 있기 때문이죠. 설령 헤엄치는 법을 배우지 못하고 물에 빠져 죽게 된 사람이라도 물질세계의 법칙에 그냥 순응해 버리지는 않습니다. 죽을 때 죽더라도 물에 빠진 사람

은 안간힘을 쓰기 마련이고, 그가 쓰는 안간힘은 그에게 돌과 달리 헤엄치는 법을 배울 역량과 가능성이 주어져 있음을 드러내죠.

여기서 중요한 것은 우리는 자신이 수동적인 상태에 빠져 있다고 느끼는 바로 그러한 순간에도 결코 단순히 수동적으로만 머물지는 않는다는 것을 이해하는 일입니다. 크나큰 두려움이 우리를 엄습하면 우린 온몸이 마비되어 버리는 듯한 느낌에 사로잡히죠. 하지만 두려움을 느낀다는 사실 자체가, 두려움으로 인해 자신의 몸이 마비되어 버리는 듯한 느낌을 받는다는 사실 자체가 우리는 결코 돌과 같지 않다는 것을 드러냅니다. 두려움으로 인해 자신의 몸이 마비되어 버리는 듯한 느낌을 받는 자는 그러한 느낌의 원인이 되는 것을 의식적으로 회피하거나 능동적으로 제거할 가능성 또한 지니고 있죠.

피하든 싸우든, 두려움과의 관계 속에서 우리가 선택하는 행위는 우리가 우리 자신에게 부여하는 일종의 존재하기 놀이입니다. 우리의 선택이 우리가 어떤 존재인지를 결정하죠.

무조건 피해야 한다고, 혹은 반대로 무조건 싸워야 한다고 우리를 강제하는 것은 아무것도 없어요. 어떤 극단적인 상황에서도 우리는 선택할 수 있죠. 두려움의 원인이 별로 대수롭지 않은 것이어도 우리는 싸우는 대신 도망갈 수 있습니다. 반대로 어마어마하게 무서운 것이 우리를 위협해도 우리는 죽을 각오로 싸워 볼 수도 있죠. 그

우리는 모두 예술가다

것은 우리가 돌과 달리 그냥 되는 대로 존재하지 않기 때문입니다.
극한의 두려움조차도, 우리에겐 어떻게 존재할지 선택할 것을 요구
하는 존재하기 놀이의 시작이라는 거죠.

예술은 일상적 삶의
방향 전환이야

예나 지금이나 철학자들은 대체로 자유로운 삶이 그렇지 못한 삶보다 낫다는 식으로 말하는 편입니다. 그런데 정말로 그럴까요? 사슬에 묶인 채 수시로 채찍질을 당하는 노예보다는 자유인의 팔자가 분명 더 낫습니다. 하지만 너무 가난하고 힘도 없어서 일생 동안 굶주리기만 하는 것보다는 관대하고 힘센 사람의 노예가 되는 것이 더 나을 수도 있지 않을까요?

이런 극단적인 예가 좀 억지스럽다고 느껴진다면 자신의 일상생활에 대해 한번 생각해 보세요. 대부분의 사람들은 일상에서 이런저런 일들을 하며 다람쥐 쳇바퀴 돌 듯 살고 있죠. 만약 자유로운 삶이

우리는 모두 예술가다

그렇지 못한 삶보다 낫다면 왜 우리는 당장 매일 반복되는 일상생활을 포기하지 못할까요? 사람들은 흔히 방황이라는 말을 부정적으로 이해하죠. 하지만 노장사상에 따르면 최선의 삶은 바로 방황하는 삶입니다. 방황彷徨의 '방'과 '황'은 둘 다 '헤매다'라는 뜻이니, 방황이란 아무것에도 얽매임 없이 이리저리 헤매고 다니는 상태를 표현하는 말이죠. 반복되는 일상에 얽매여 있는 삶보다 차라리 방황하는 삶이 더 자유롭지 않을까요?

사실 자유에는 두 가지 상이한 의미가 있어요. 하나는 '무지로부터 벗어나 자신을 위해 최선의 것이 무엇인지 알고 그것을 선택할 역량'이라는 뜻입니다. 또 다른 하나는 '자신의 삶을 물질세계의 필연성으로부터 자유롭게 풀어 놓음'이라는 뜻이죠.

아마 이상적인 인간이 있다면 그에게는 두 가지 자유가 늘 같은 의미를 지닐 거예요. 이상적인 인간이라면 자신을 위해 최선의 것을 선택하는 것과 자신의 삶을 물질세계의 필연성으로부터 자유롭게 풀어 놓는 것이 구분되지 않는다는 뜻입니다.

예컨대 동양의 공자나 고대 그리스의 소크라테스 같은 성현들에 관해 생각해 보세요. 그들은 오직 사랑과 선, 정의만을 추구했을 뿐 두려움이나 생활의 궁핍함으로 인해 비굴해지는 법이 없었습니다. 가난해서 일용할 양식과 의복을 살 돈이 없으면 우린 추위와 굶주림

에 시달리게 되고, 결국 불행해지죠. 그리고 그 때문에 우리는 정의가 아니라 일신의 안위를 추구할 때가 많습니다. 결국 대다수 보통 사람들에게는 일신의 안위를 추구하는 것이 자신을 위한 최선일 때가 많고, 그 까닭은 우리 자신이 물질세계의 필연성에 구속되어 있기 때문입니다. 하지만 성현들은 일신의 안위를 추구하는 것보다 정의를 추구하는 것이 늘 자신을 위해서도 최선이라고 여겼던 분들이죠. 그러니 성현들은 자신을 위해 최선을 선택하면서 동시에 물질세계의 필연성으로부터 자유로워지는 특별한 인간들이었던 셈입니다.

우리는 늘 내일 일을 염려하며 살아요. 그런데 내일 일에 관한 염려는 자신을 위해 미래를 선택할 수 있는 특별한 역량으로 인해 일어나는 일이죠. 즉, 우리가 내일 일을 염려하는 것은 우리가 자유롭기 때문에 가능한 일입니다. 하지만 그럼에도 우리는 늘 물질세계의 필연성에 얽매여 있죠. 아무튼 먹고 살아야 하니까요.

우리는 순수한 정신이 아니라 육화된 정신으로서 존재하기에 무엇을 먹고 마실까 하는 염려로부터 자유로울 수 없습니다. 무엇을 먹고 마실까 염려하며, 가능한 한 잘 먹고 잘 마시기 위해 육화된 존재인 자신에게 최선인 선택을 하며 살게 되는 거죠.

나는 우리에게 예술이 필요한 이유가 바로 여기에 있다고 생각합니다. 우리는 최대한 자유분방한 삶을 살아야 하죠. 하지만 육화

우리는 모두 예술가다

된 정신으로 살아가는 우리의 삶은 오직 제한적으로만 자유로울 수 있어요.

우리의 삶이 꾸려지는 세계는 일상입니다. 그런데 일상이란 일이 중심인 세계죠. 물론 일상에서 우리는 놀기도 하고 휴식을 즐기기도 해요. 하지만 일상의 중심은 어디까지나 일입니다. 누구나 먹고 살기를 원하고, 먹고 살려면 이런저런 일들을 해야 하니까요. 일상이란 먹고 살기 위해 이런저런 일들을 하는 사람들이 모여 사는 곳이죠. 그 때문에 일상에서 우리가 즐기는 놀이와 휴식은 더 잘 일하기 위한 재충전의 시간을 뜻할 뿐입니다.

일상에서 이런저런 일들을 하는 동안 우리는 자신을 '일하기 위해 사는 존재'로 전환시키게 되죠. 즉, 우리는 일상에서 '일을 위한 유용한 존재'로 변해간다는 겁니다. 아니, 언제나 이미 그러한 자로 존재하죠. 언제나 이미 이런저런 일을 하는 데 유용한 자로 존재하면서도 더욱 유용한 자가 되기 위해 날마다 이런저런 노력을 기울이며 삽니다.

예술이란 그러한 경향의 되돌림이에요. 유용한 존재가 되기를 거부하면서 자신을 물질세계의 필연성으로부터 자유로운 존재로 전환시켜 나가는 것, 바로 여기에 '자유로운 삶을 위한 예술'의 의미가 있습니다.

우리는 모두
자기기만에
사로잡혀 있지

프랑스의 장 폴 사르트르는 20세기를 풍미한 위대한 철학자들 가운데 하나입니다. 그의 주저 《존재와 무》는 실존주의 사상의 정수라고 할 만큼 중요한 저술이죠. 《존재와 무》에서 사르트르는 '웨이터로 존재하기 놀이'에 관해 설명합니다.

그[카페의 웨이터]의 움직임은 활기차고 확고하며, 약간 지나치게 정확하고, 약간 지나치게 빠르다. 그는 약간 지나치게 활기찬 걸음걸이로 손님들에게로 간다. 그는 약간 지나칠 정도로 공손하게 허리를 숙이고, 그의 목소리와 눈빛은 그가 손님의 주문에

대해 약간 지나칠 정도로 주의와 관심을 기울인다는 것을 보인다. 마침내 그가 다시 돌아오는 모습을 보라. 그는 자동기계에서나 볼 것 같은 딱딱하고 엄격한 움직임을 흉내 내는 듯이 행진하면서 동시에 줄타기 곡예사의 만용이라도 부리듯 아슬아슬하게 쟁반을 나르는데, 자꾸만 흔들거리고 떨어질 것만 같은 쟁반의 균형을 그는 손과 팔의 가벼운 움직임으로 반복해서 되잡는다. 그의 모든 품행은 우리에게 놀이처럼 보인다. 그는 그의 움직임들이 서로가 서로를 다잡아 주는 기계적 운동들처럼 맞물리도록 노력하며, 그의 동작과 심지어 목소리조차 기계 같은 느낌을 풍긴다. 그는 자신이 감정의 동요 없는 물리적 사물들처럼 민첩하고 신속하게 움직이도록 하는 것이다. 그는 놀이를 하며 즐긴다. 그러나 그는 무슨 놀이를 하는가? 그것을 이해할 때까지 그를 오랫동안 관찰할 필요는 없다. 그는 카페의 웨이터로 존재하기 놀이를 하는 것이다.

처음 이 구절을 읽었을 때 나는 사르트르가 왜 '웨이터로 존재하기 놀이'라는 표현을 사용했는지 이해할 수 없었어요. 웨이터는 카페에서 일을 하는 사람이지 노는 사람이 아니니까요. 직업에 귀천은 없다지만 사람들은 대개 큰 회사 사장이나 의사, 변호사 같은 그럴 듯한 직업을 갖고 싶어 합니다. 물론 여기서 '그럴 듯하다'는 말은

'사회적으로 높게 평가된다'는 뜻이죠. 사회적으로 높게 평가되는 직업을 가질 충분한 역량이 있는데도 일부러 웨이터가 될 사람은 아마 거의 없을 거예요. 그러니 웨이터는 웨이터가 되게끔 내몰린 사람이고, 웨이터로서 힘들게 일하며 사는 사람이지 결코 노는 사람이 아닙니다.

이십 대이던 시절 나는 몇 개월 동안 독일어로 번역된 《존재와 무》를 책이 거의 너덜너덜해질 때까지 반복해서 읽은 적이 있어요. 몇 년 뒤 프랑스어를 제법 빠른 속도로 읽을 수 있게 되었을 때는 프랑스어로 된 《존재와 무》를 구해서 읽어보기도 했죠. 그렇게 열심히 읽고 나자 《존재와 무》의 어떤 부분을 읽어도 마치 내가 직접 쓴 글인 것처럼 이해할 수 있게 되었습니다. 그런데 나는 왜 그처럼 열심히 《존재와 무》를 읽었을까요? 이런 질문에는 두 가지 대답이 가능합니다.

하나는 '공부를 마쳐야 하기 때문에' 《존재와 무》나 그 밖의 다른 철학책을 열심히 읽어야 했다는 대답이죠. 사실 그렇기도 해요. 내가 《존재와 무》를 열심히 읽은 것은 사르트르에 대한 보고서를 써서 독일 대학에서 학점을 받기 위해서였죠. 규정된 학점을 다 받아야 대학을 졸업할 수 있으니 결국 나는 공부를 마쳐야 하기 때문에 《존재와 무》를 열심히 읽은 셈입니다.

하지만 다른 대답도 가능해요. 당시 나는 억지로 공부하는 학생

은 아니었어요. 나에게 철학 공부는 매우 즐겁고 보람 있는 일이기도 했으니까요. 나는 기왕이면 철학을 잘하는 사람이 되고 싶었고, 그 때문에《존재와 무》처럼 어려운 책도 인내심을 발휘해서 읽고 또 읽었습니다. 결국 사르트르 식으로 표현하자면 나는 '철학자로 존재하기' 놀이를 했던 셈이죠.《존재와 무》를 열심히 읽은 것은 나에게 '해야만 하는 일'이기도 했고, 내가 되기를 원하는 그 무엇으로 '존재하기 놀이'이기도 했던 거예요.

사르트르의 생각이 이와 비슷합니다. 한편 웨이터는 웨이터로 일해야 하는 사람이죠. 하지만 마치 놀이라도 하듯 늘 '약간 지나친', 그러나 웨이터라는 직업에는 아주 잘 어울리는 이런저런 거동을 하는 웨이터를 보며 사르트르는 그가 '웨이터로 존재하기 놀이'를 하고 있다고 판단한 거죠. 웨이터는 '웨이터로 존재하기 놀이'를 하며 기왕이면 능력 있고 즐겁게 일하는 웨이터가 되기 위해 노력하는 것입니다.

그런데 분명 웨이터만 그렇게 하는 것은 아니죠. 우리는 누구나 그 무엇으로 '존재하기 놀이'를 합니다. 학생은 학생으로 존재하기 놀이를 하고, 선생은 선생으로 존재하기 놀이를 하며, 부모는 부모로, 자식은 자식으로, 사장은 사장으로, 노동자는 노동자로 존재하기 놀이를 해요. 그리고 이 모든 '존재하기 놀이'는 개인을 위해서나

사회를 위해서나 유용하고 필요한 일입니다. '존재하기 놀이'를 잘
해야 일이 즐겁고 능률도 오르며, 즐겁게 능률적으로 일하는 사람이
많아야 사회도 잘되는 법이니까요.

그럼에도 한 가지 놓쳐서는 안 되는 사실이 있어요. 우리가 일상
에서 행하는 모든 '존재하기 놀이'는 온전히 자유로운 놀이가 아닙
니다. 웨이터는 웨이터로서 일해야 하는 사람이죠. 그의 웨이터로
'존재하기 놀이'는 '어차피 웨이터로 일해야 한다면 되도록 즐겁고
유능한 웨이터가 되자'는 마음으로 인해 하게 되는 일입니다.

물론 자신이 꿈꾸던 일을 하는 사람이라면 자신이 일을 하게끔
강제된다고 생각하지 않을 수도 있어요. 꿈이 실현되어서 축구 선수
가 된 사람은 고된 훈련도 스스로 원해서 하는 일이라 생각하며 마
다하지 않을 테죠. 하지만 이런 경우에도 축구 선수로 '존재하기 놀
이'에는 강제성과 필연성이 따라 붙기 마련입니다. 열심히 훈련하지
않으면 축구 선수로서 실패하게 될 테니까요. 축구 선수가 열심히
훈련하는 것은 그렇게 하지 않으면 축구 선수로서 성공할 수 없다는
것을 잘 알고 있기 때문입니다. 그러니 스스로 원해서 직업을 선택
한 사람의 '존재하기 놀이'도 온전히 자유로울 수 없죠. 그 역시 일해
야 하는 사람이고, 일을 잘하지 않으면 실패할 사람입니다. 그러니
그의 '존재하기 놀이'도 일해야 하는 강제성과 필연성으로부터 자유
로울 수 없어요.

사르트르는 사람들이 일상에서 행하는 '존재하기 놀이'를 자기 기만에 기인하는 것으로 이해했습니다. 이런저런 '존재하기 놀이'를 하며 우리는 자신을 기만하게 된다는 것이죠. 그런데 자기기만이 뭐죠? 혹시 자기기만은 위선과 같은 것인가요?

물론 그렇지 않습니다. 위선자는 겉으로만 선하고 속으로는 악한 사람이죠. 위선자는 자신이 악하다는 것을 잘 알고 있어요. 하지만 누군가 실제로는 악한 사람이면서도 자신이 선하다고 진지하게 믿고 있다면 그는 위선자가 아닙니다. 그는 다만 자기기만에 사로잡혀 있을 뿐이죠.

그런 일이 어떻게 가능하냐고요? 이런 일은 가능할 뿐만 아니라 사실 누구에게나 일어나는 일이기도 해요. 우리는 타인에게 인정을 받아야 잘살 수 있으니까요.

형제가 많은 집에서 자란 사람은 형제들 중 하나가 부모로부터 칭찬받는 것을 보며 부러워했던 경험이 있을 겁니다. 예컨대 모든 형제들이 과자를 많이 차지하려고 다투고 있는데 한 형제가 자신의 과자를 다른 형제에게 양보하여 엄마에게 칭찬받은 경우를 생각해 보세요. 이를 본 다른 형제가 엄마에게 칭찬을 받으려면 어떻게 해야 할까요? 물론 앞에서와 같은 착한 행동을 하면 됩니다. 그런데 칭찬을 받으려고 원하지 않는 행동을 하는 것은 여러모로 불편한 일이죠. 우선 자신에게 떳떳하지 못해요. 누구나 거짓말쟁이나 위선자를

비난하기 마련인데, 정작 자신이 위선자라는 것을 마음속으로 늘 생각하며 산다는 것은 여간 불편한 일이 아니죠. 물론 자신이 위선자라는 것을 분명하게 자각하고 있으면서도 별로 불편함을 느끼지 않는 사람도 있기는 해요. 대개 사기꾼들이 그런 유형의 사람이죠.

또한 자신이 칭찬을 받으려고 위선적으로 행동한다는 것을 엄마나 다른 형제들이 알면 도리어 크게 비난받고 놀림거리가 되기 쉬워요. 그러니 칭찬을 받으려고 과자를 나누는 형제는 그러한 행동을 자기 스스로 원해서 하는 것이라고 믿고 싶은 심정에 사로잡히게 되죠. 그러다 엄마에게 칭찬을 받고, 그런 자신이 뿌듯하게 느껴지면 실제로도 자신이 착하다는 것을 스스로 믿게 됩니다.

살기 위해 이런저런 직업을 갖는 경우에도 이와 비슷한 심리가 작용하기 마련이죠. 누구나 기왕이면 사회적으로 높게 평가되는 소위 '그럴 듯한' 직업을 갖고 싶어 합니다. 심지어 그럴 듯한 직업을 가진 사람조차도 자신보다 더 높게 평가되는 사람을 만나면 부러움을 느끼게 되고, 자신도 그와 같은 사람이 되기를 원하게 되죠. 하지만 부러워하고 시샘하는 마음이 생기면 사람은 정신적으로 불편해지기 마련입니다. 심지어 그런 마음이 아주 커지면 극심한 정신적 고통에 시달리게 되죠. 그러니 고통을 경감시키기 위해서라도 우리는 자신의 직업에 스스로 만족하는 법을 배워야 합니다.

우리는 모두 예술가다

사르트르가 말하는 웨이터로 '존재하기 놀이'가 그 대표적인 사례죠. 자신이 사회적으로 높게 평가되지 못하는 직업을 갖고 있다는 사실에 민감한 사람은 웨이터로 '존재하기 놀이'를 하기 어려울 거예요. 그러니 경쾌한 거동을 보이며 즐겁게 웨이터로 '존재하기 놀이'를 하는 사람은 웨이터라는 직업에서 나름대로 만족할 만한 이유를 발견한 사람이겠죠. 그는 손님들을 평온한 표정으로 대할 수도 있고, 심지어 자부심과 교만함마저 느껴지는 표정으로 대할 수도 있습니다. 그렇지만 그의 직업이 사회적으로 높게 평가되지 않는다는 사실이 바뀌는 것은 아니죠. 그리고 바보가 아닌 다음에야 웨이터 역시 마음 한 구석에서는 그런 사실을 자각하고 있을 거예요.

결국 자신의 직업을 만족스러워하고 자랑스러워하는 웨이터는 자기를 기만하고 있는 셈입니다. 이상하게 들리겠지만 그는 자신의 직업을 만족스러워하기도 하고 불만족스러워하기도 하는 사람이죠. 물론 자신의 분명한 의식에서 그는 자신의 직업에 만족해요. 그렇다고 자신의 직업에 대한 불만족이 사라진 것은 아닙니다. 그저 무의식 속으로 가라앉았을 뿐이죠. 무례한 손님으로부터 모욕이라도 당하면 언제라도 현실화될 수 있는 잠재의식으로서의 자기 존재에 대한 불만족이 의식의 수면 아래에 숨어 있는 겁니다.

물론 웨이터만 그런 것은 아닙니다. 성인군자가 아닌 다음에야 우리는 언제든 자기보다 우월한 사람을 만나기 마련이죠. 천재조차

도 특정한 영역에서만 큰 능력을 발휘할 뿐 다른 영역에서는 그렇지 못합니다. 우리는 자기보다 우월한 사람을 만나서 생기는 불만족을 애써 외면하며 자신에게서 무언가 자랑스러워할 만한 점을 억지로라도 발견하죠. 심지어 사회적으로 아주 높게 평가되는 직업을 가지고 있는 사람들이 그렇지 않은 사람보다 더 지독하게 자기기만에 사로잡히는 일 역시 결코 드물지 않습니다. 그런 직업이야말로 경쟁이 극심하기 쉽고, 경쟁이 심하면 심할수록 자신을 다른 사람과 비교하며 열등의식이나 우월감에 사로잡히는 일이 빈번하게 일어나니까요.

즐겁게 예술을 하면
자기기만으로부터
벗어나게 된단다

우리가 할 수 있는 '존재하기 놀이'들 중 어떤 강제성과도 무관한 것이 하나 있습니다. 바로 예술가로 '존재하기 놀이'죠. 덧붙여, 시인으로 '존재하기 놀이'나 인생을 소풍 온 사람으로 '존재하기 놀이' 등도 강제성과 무관합니다.

물론 직업적인 예술가나 시인의 '존재하기 놀이'는 강제성과 무관하기 어려워요. 말 그대로 직업이니까요. 예술가나 시인이 직업인 사람은 훌륭한 예술가, 훌륭한 시인이 되어야 한다는 생각으로부터 자유로울 수 없죠. 게다가 예술가나 시인으로 성공하려면 사람들의 호의적인 평가가 있어야 해요. 그렇기에 직업적인 예술가나 시인은

자신의 작품을 사람들이 어떻게 평가할까 염려하는 마음으로부터 자유롭기 어렵습니다.

예술가로 '존재하기 놀이'가 강제성과 무관할 수 있는 이유는 그 것이 다른 '존재하기 놀이'들과 달리 일상으로부터의 일탈을 뜻하기 때문이죠. 웨이터로 '존재하기 놀이', 사장으로 '존재하기 놀이', 노동자로 '존재하기 놀이', 변호사로 '존재하기 놀이' 등은 모두 자신의 존재가 일상 안으로 점점 더 깊숙이 빠져들게 해요. 이러한 '존재하기 놀이'는 더 훌륭한 직업인이 되기 위한 것이니까요. 이런저런 '존재하기 놀이'를 하며 사람들은 자기 자신을 일상에서 보다 더 유용한 존재가 되게끔 바꾸어 나가고 있는 겁니다. 하지만 예술가로 '존재하기 놀이'는 직업과 무관하죠. 더 훌륭한 직업인이 되기 위한 놀이가 아니니까요.

예술가로 '존재하기 놀이'는 우리로 하여금 일상을 지배하는 유용성의 논리로부터 벗어나 자유분방한 상상력의 세계로 들어가도록 합니다. 그 세계 안으로 들어가고 나면 우리는 지금보다 더 훌륭한 직업인이 되어야 한다는 강제성에 구속되어 있을 필요가 없죠. 더 훌륭한 예술가가 되고 싶다는 생각도 그 세계에서는 불순하고 불필요합니다. 우리는 오직 상상력의 흐름에 자신을 내맡길 뿐이고, 자아에 대한 의식마저 완전히 사라질 때까지 상상력의 흐름이 자아내

우리는 모두 예술가다

는 새롭고도 아름다운 세계 안으로 몰입해 갈 뿐이죠.

아마 이런 이야기가 몹시 공허하게 들리는 사람도 있을 것입니다. 아마 이런 사람은 예술가적 자질을 타고나지 못한 사람은 결코 예술가로 '존재하기 놀이'를 할 수 없을 것이라고 생각할 테죠. 어떻게 보면 맞는 말처럼 들리기도 합니다. 시인으로 타고나는 사람이 있듯이 예술가로 타고나는 사람도 있을 것이고, 반대로 시인이나 예술가가 될 자질을 거의 지니고 있지 않은 사람도 있을 수 있으니까요.

그런데 이런 식의 주장이 말하는 시인이나 예술가는 훌륭한 시, 훌륭한 예술 작품을 만들 수 있는 특별한 사람입니다. 즉, '예술가적 자질을 타고나야 예술가가 될 수 있다'는 주장은 예술을 '훌륭한 작품을 만들 수 있어야 한다'는 강제성에 붙들어 매는 주장입니다. 즉, 가장 자유분방한 '존재하기 놀이'가 되어야 할 예술을 자유분방하지 못한 비예술로 바꾸어 버리는 거죠.

아마 말장난하기를 좋아하는 사람이라면 예술가로 '존재하기 놀이'가 '자유분방해야 한다'는 생각 역시 예술에 강제성을 부여하는 것 아니냐고 지적할지 모르겠습니다. 하지만 이런 식의 지적은 노예가 예속으로부터 벗어나려 자유를 위해 투쟁하는 것 역시 자유로워야 한다는 생각에 얽매어 있는 것이니 자유로운 존재가 되기에 적합하지 못하다고 말하는 것과 하나도 다르지 않아요.

게다가 실제로 자유분방하게 예술을 하는 사람은 '자유분방해야 한다'는 식의 의식조차 하지 않는 사람이죠. 예술이 자유분방한 '존재하기 놀이'가 되어야 한다는 말은 예술가가 아니라 자유분방한 예술을 억압하는 현실을 비판하는 실천가에 의해 제기되는 말입니다. 물론 예술가로 '존재하기 놀이'를 하려 마음먹은 사람이 되도록 이런저런 강박관념으로부터 벗어나려고 애쓸 수는 있어요. 하지만 자유를 위해 투쟁하는 사람이 자유로워야 한다는 강박관념의 노예에 불과하다는 식으로 말할 수는 없습니다. 그건 자유로울 수 있다는 희망을 아예 포기하고 평생 노예로 살라는 말과 다르지 않으니까요. 마찬가지로 예술가로 '존재하기 놀이'를 하며 자유분방해지려 노력하는 것은 결코 부정적인 일이 아닙니다. 우리는 자유분방해지려는 노력 자체가 불필요해질 때까지 자유분방해지려는 노력을 계속해야 하죠.

가장 순수하고 아름다운 예술은 직업적인 예술이 아니라 직업과 무관한 예술입니다. 어떤 의미에서 직업적인 예술은 예술에 대한 부정과도 같아요. 그것은 자유분방해야 하는 예술가로 '존재하기 놀이'를 일상을 지배하는 유용성의 논리에 묶어 놓죠. 그럼으로써 예술을 비예술로 바꾸어 버리는 거예요.

그렇다고 취미로 예술을 하는 사람의 작품이 직업적인 예술가

의 작품보다 더 훌륭하다거나, 직업적인 예술가의 작품은 다 그럴듯한 쓰레기에 불과하다는 식으로 생각하면 좀 곤란합니다. 예술을 취미로 하든 직업으로 하든 사람은 기왕이면 더 잘하고 싶다는 생각을 버리기 어렵죠. '더 잘하고 싶다'는 생각은 반드시 '더 잘해야 한다'는 생각으로 이어지기 마련이고, 결국 예술을 어떤 강제적인 노동처럼 만들어 버리는 결과가 생겨납니다. 게다가 억지로라도 열심히 작품을 만드는 시간이 예술가적 기예를 연마하는 데 도움이 되기도 하니 노동하듯 예술을 하는 것이 꼭 부정적이기만 한 것도 아니죠.

하지만 직업적인 예술가라도 억지로 노동한다는 느낌 없이 순수하게 예술의 아름다움에 몰입하며 작업하는 것이 그렇지 않은 경우보다 훨씬 더 바람직합니다. 실은 이런 시간이야말로 진정으로 창의적인 시간이고, 예술가적 자질이 최고도로 발휘되는 시간이죠. 그러니 결국 직업적인 예술가도 자신의 예술이 직업과 무관한 예술이 되게끔 애써야 해요. 억지로 훌륭해지기 위해 하는 예술이 아니라 예술 행위의 즐거움에 자신을 내맡기고 그냥 하고 싶은 대로 해야 하죠. 그래야 진정 창의적일 수 있고, 예술가로서 순수해질 수 있습니다.

예술에서
꿈과 현실의 구분은
무의미해

나는 언제부터인지 기억나지도 않을 만큼 아주 어릴 때부터 앙리 루소의 〈잠자는 집시 여인〉이라는 그림을 좋아했어요.

〈잠자는 집시 여인〉은 이국적이고 신비스러운 느낌이 물씬 풍기는 그림입니다. 하늘엔 보름달이 하얗게 떠 있어요. 피부가 까만 집시 여인이 사막 위에 잠들어 있고, 그녀 곁엔 물병과 만돌린이 놓여 있죠. 그런 그녀를 사자 한 마리가 눈을 동그랗게 뜨고는 쳐다봅니다. 사자의 피부도 집시 여인의 피부만큼이나 검게 보이죠. 아마 그 때문일까요? 그림을 처음 볼 때부터 사자가 집시 여인을 잡아먹으려 한다는 생각은 조금도 할 수 없었죠. 도리어 사자는 마법에 걸린

우리는 모두 예술가다

집시 여인의 오빠 같았어요. 집시 여인은 갑자기 사라진 오빠를 찾아 오랫동안 헤매고 다니다 사막에까지 이르게 되었죠. 오빠를 향한 그리움도 달랠 겸, 정처 없이 떠도는 자신의 처지에 대한 슬픔도 이겨낼 겸 여인은 만돌린을 연주하며 노래를 불렀어요. 사자는 노래를 듣자마자 누이가 자신을 찾아왔다는 것을 알게 됩니다. 하지만 사자로 변해 버린 몸을 차마 누이에게 보일 수는 없었죠. 그랬다간 누이가 크나큰 공포에 사로잡히게 될 테니까요. 그래서 사자는 누이가 잠들 때까지 기다렸죠. 마침내 누이가 잠들자 사자는 천천히 누이에게 다가갔어요. 하지만 막상 누이의 얼굴을 보자 반가움보다 놀람이 앞섭니다. '어떻게 이 연약한 몸으로 사막까지 왔을까?' 하고 사자는 생각했죠. '이 거칠고 삭막한 사막에서 누이가 살아남도록 하려면 누이를 위해 무엇을 어떻게 해야 할까?'

이런 식으로 〈잠자는 집시 여인〉을 보며 상상의 나래를 펼치고는 했어요. 수백 번을 보아도 질리지 않았고, 볼 때마다 늘 새롭고 신기한 느낌이었습니다. 어린 나에게는 루소야말로 세상에서 가장 그림을 잘 그리는 사람이었죠. 〈잠자는 집시 여인〉보다 훌륭한 그림을 나는 알지 못했으니까요.

하지만 어느 날 우연히 루소의 다른 그림들을 보고 나서 그만 경악해 버리고 말았죠. 유치하고 엉성해 보이는 그림들이 너무나도 많

았거든요. 심지어 몇몇 그림들은 내가 직접 그려도 더 잘 그리겠다는 생각이 들 정도로 형편없었죠. 어떻게 〈잠자는 집시 여인〉을 그린 화가가 이렇게 보잘것없는 그림을 그렸을까 하고 의아해했어요. 하도 이상해서 루소에 관해 알아보기 시작했죠. 그 결과 루소가 다른 어떤 화가보다도 조롱과 비난을 많이 받은 사람이라는 것을 알게 되었습니다. 살아 있을 때 그는 미술 애호가들 사이에서 아무 재능도 없는 엉터리 화가로 통했죠. 심지어 〈잠자는 집시 여인〉조차도 별다른 인정을 받지 못했습니다. 어떤 평론가는 보잘것없는 삼류 화가가 사람들의 시선을 끌어 보려고 일부러 이상한 그림을 그렸다고 비난을 퍼붓기도 했죠.

아마 유명한 화가들 중 루소보다 그림을 못 그리는 사람은 없을 것입니다. 그러니 그가 동시대의 평론가들이나 애호가들로부터 혹독하게 조롱과 비난을 받은 것은 당연한 일이었죠. 루소는 원래 세금 징수관이었고, 미술학교는 한 번도 다닌 적이 없었어요. 마흔이 되어서야 루소는 본격적으로 화가 활동을 하기 시작합니다. 하지만 순전히 독학으로 그림을 배운 그에게 전문적인 화가와 견줄 만한 실력은 없었죠.

만일 대상을 사실적으로 잘 묘사하는 능력으로 판단한다면 루소는 그림에 거의 아무 재능도 없는 사람이었을 겁니다. 〈잠자는 집시

우리는 모두 예술가다

여인〉에 등장하는 사자가 그나마 조금 사실적이라는 느낌이 들 뿐, 루소의 그림을 보노라면 사실적이라는 느낌은 눈곱만큼도 들지 않아요. 그는 입체감이나 원근감도 제대로 구현할 줄 몰랐고, 신체 각 부분들 사이의 비례관계를 제대로 묘사할 줄도 몰랐죠.

한 가지 흥미로운 사실은 정작 루소 본인은 자신이 프랑스 최고의 사실주의 화가로 손꼽힐 만하다고 여겼다는 거예요. 그는 결코 일부러 못 그린 것처럼 보이는 그림을 그린 것은 아니었습니다. 그는 그림을 사실적으로 그릴 수 있는 기예를 익히기 위해 매우 열심히 노력했지만 결국 실패하고 말았죠.

루소 자신을 빼고 나면 그의 그림을 사실적이라고 평가할 사람은 아마 아무도 없을 것입니다. 나중에 루소는 많은 현대 예술가들로부터 큰 찬사를 받게 돼요. 그중에는 파블로 피카소나 조르주 브라크 같은 입체파 화가도 있었고, 콩스탕탱 브랑쿠시 같은 조각가도 있었습니다. 그래서였을까요? 그토록 루소를 조롱하던 많은 평론가들도 결국 루소의 그림을 호평하기 시작했죠. 하지만 루소의 그림이 사실적이라고 여기며 높이 평가한 사람은 없어요. 다만 사람들은 그의 그림에서 무언가 종래의 예술에서는 발견할 수 없었던 독특한 가능성을 발견했습니다. 루소가 초현실주의의 선구자로 손꼽히는 것으로 미루어 보면 루소를 호평한 사람들은 대개 루소의 그림이 사실적이어서가 아니라 도리어 사실적이지 않아서 좋아했을 겁니다.

아무튼 루소는 결코 자유분방한 예술가로서만 '존재하기 놀이'를 한 사람은 아니었습니다. 그는 직업적 예술가로 인정받고 싶어했고, 그러는 데 충분할 만큼의 예술적 기예를 원했죠. 하지만 그는 죽을 때까지 사물을 사실적이고 정교하게 표현하는 기예는 갖출 수 없었어요. 그런 점에서 직업적 예술가가 되려는 그의 노력은 실패의 연속이었죠.

루소를 참으로 훌륭한 예술가로 만들어 준 것은 자유분방한 예술가가 되려는 그의 노력이었고, 그의 자유분방한 예술가로서의 '존재하기 놀이'였습니다. 그는 아무리 평론가들로부터 혹평을 받아도 결코 자신만의 고유한 예술을 포기하지 않았어요. 자신을 비웃는 사람들에게 그는 자신이 예술가로서 마치 꿈이라도 꾸고 있는 것처럼 살고 있다고 대꾸하고는 했죠. 누가 뭐라 하건 그는 자신의 꿈에 몰입했어요. 사람들로부터 인정받아야 한다는 강박관념은 그가 훌륭한 예술가가 되는 데 별로 도움이 되지 않았습니다. 루소 자신은 그러한 강박관념으로부터 자유롭지 못했지만, 아무튼 그는 꿈꾸듯 살았고, 그 꿈에 즐겨 몰입했으며, 그럼으로써 순수하고 자유분방한 예술가로 '존재하기 놀이'를 할 수 있었죠.

나는 지금도 왜 루소가 자신의 예술을 사실적이라고 생각했을지 의아해하고는 합니다. 그때마다 그냥 이렇게 결론을 내리죠. 루소에

우리는 모두 예술가다

게 사실과 초현실의 구분은 원래 무의미했다고요. 그림을 그릴 때마다 그는 꿈에 몰입했을 테죠. 자신의 작품을 볼 때마다 그의 마음속에서는 그가 몰입했던 꿈이 되살아났을 겁니다.

아마 루소는 인간에게 현실과 꿈의 분리가 원래 불가능하다는 것을 발견한 최초의 예술가일 거예요. 그는 사람들이 흔히 말하는 소위 냉정한 현실이란 현실의 한 부분에 불과할 뿐, 실은 꿈과도 같은 초현실이 모든 사람이 경험하고 있고, 경험할 수 있으며, 또 경험하게 될 유일무이한 현실이라는 것을 알고 있었죠. 우리는 결국 꿈을 꾸며 사는 존재고, 세상을 자신의 존재에 걸맞은 방식으로 경험하는 존재죠. 자신이 실제로 경험한 세상 외에 다른 세상은 우리에게 무의미하니까요.

루소는 초현실주의의 선구자로 불리지만 정작 그에게 현실과 초현실의 구분은 없었습니다. 그에게는 오직 하나의 현실만이 있었죠. 그건 일상의 강제성이나 물질세계의 필연성으로부터 벗어나 순수하고 자유분방한 예술가로서 '존재하기 놀이'를 하는 자만이 발견할 수 있는 꿈의 현실이었습니다.

6장.

예술을 하려면
자아에 집착하지
말아야 해

사랑은 가장 쓸모없는 것이기도 하고, 가장 쓸모 있는 것이기도 해

일상 세계는 유용성의 논리가 지배하는 세계입니다. 그 때문에 일상 세계에서 살아가는 우리는 심지어 자신의 삶마저도 유용성의 관점에서 헤아리게 되죠. 앞에서 우리는 유용성의 논리가 지배하는 일상 세계에서 사람들은 모두 사장으로 '존재하기 놀이', 노동자로 '존재하기 놀이' 등을 하며 살아가기 마련이라는 것을 살펴보았습니다. 또한 이러한 '존재하기 놀이'는 온전히 자유로운 놀이가 아니라 '나는 유용한 사람이 되어야 한다'는 식의 생각에 의해 강제되는 놀이라는 것에 관해서도 생각해 보았죠.

예술가로 '존재하기 놀이'가 우리에게 소중한 까닭은 그것이 강

제되지 않는 순수하게 자유로운 놀이이기 때문입니다. 자유롭게 예술가로 '존재하기 놀이'를 하며 우리는 더욱 자유분방해지고, 스스럼없어지며, 삶의 아름다움을 키우게 되죠.

나는 이처럼 예술이 특별한 이유를 사랑이라는 말로 설명합니다. 사랑하면 우리는 유용성의 논리로부터 벗어나게 되니까요. 이 말은, 예술에 아무 관심 없는 사람이라도 무엇이든 순수한 마음으로 사랑하는 순간에는 이미 온전히 자유롭게 '존재하기 놀이'를 하고 있다는 뜻입니다.

그 누군가를 진정으로 사랑하게 되면 우리는 그가 나에게 쓸모 있는지 따지지 않죠. 우리는 그냥 사랑할 뿐이고, 사랑의 아름다움에 자신을 내맡길 뿐입니다. 때로 강렬한 열정이 우리를 사로잡기도 하지만 사랑의 열정이 자신을 지배한다는 식으로 생각할 필요는 없어요. 그런 식의 생각은 아직도 내일 일에 대한 염려로부터 자유롭지 못한 자나 하는 생각이죠.

일상 세계가 우리에게 부과하는 유용성의 논리로 인해 '자신을 위해서나 사회를 위해 유용한 존재가 되어야 한다'는 강박관념이 생겨나고, 그 때문에 우리는 사랑의 열정 앞에서 두려움을 느끼게 됩니다. 그리고 그 두려움 때문에 우리는 사랑의 열정이 자신을 지배한다는 식의 불합리한 생각을 해요. '유용한 존재'가 되어야 하는데,

우리는 모두 예술가다

사랑의 열정이 그것을 방해하니 낭패라는 식이죠.

물론 사랑의 열정에 사로잡혀서 해야 할 일을 하지 못하는 일이 생기지 않게끔 자신을 잘 통제하는 사람은 그렇지 못한 사람보다 현명합니다. 시쳇말로 사랑이 밥 먹여 주는 것은 아니니까요. 그러나 사랑의 열정을 온전히 긍정하면서 그 열정에 의해 자신의 존재가 아름다워지도록 내버려 두는 사람은 내일 일에 대한 염려를 떨쳐 내지 못하는 사람과는 비교할 수도 없으리만치 순수하죠. 그는 스스로 아름다워지는 사람이고, 그럼으로써 온전히 자유로워지는 사람이니까요.

만약 자신의 삶을 아름답고 자유롭게 하는 것보다 더 소중한 일이 없다면 실은 순수하게 사랑하는 사람이 그렇지 못한 사람보다 훨씬 더 현명하다는 결론이 나오기도 합니다. 비록 유용한 존재가 되는 데 부지런하지는 못했어도 아름답고 자유로워지는 데는 부지런했으니까요. 아니, 이러한 사람은 실은 부지런하거나 게으르다는 말로는 표현할 수 없는 삶을 살고 있죠. 그는 사랑의 아름다움에 몰입할 뿐이고, 열정적이고 부지런해 보이는 경우에도 실은 자유분방하고 즐겁게 놀이하고 있을 뿐입니다.

어쩌면 순수하게 사랑하는 사람이야말로 세상에서 가장 쓸모 있는 사람인지도 몰라요. 누구나 자신을 사랑하고 존중하고 싶어 하기

마련이죠. 하지만 일상 세계를 지배하는 유용성의 논리는 우리 모두를 유용한 존재가 되도록, 자신의 삶과 존재에 충실하기보다 어떤 목적을 위한 수단이 되도록 몰아세웁니다. 그러니 자신을 사랑하고 존중하는 데는 유용성의 논리에 사로잡힌 사람이야말로 쓸모없는 사람이죠.

오직 자신이 순수하게 사랑할 수 있다고 믿는 사람만이 온전하게 자신의 삶과 존재를 긍정할 수 있습니다. 또한 그러한 사랑의 모범이 되어 주는 사람은 우리로 하여금 그러한 존재가 될 수 있다는 희망을 품게 하죠. 그러니 어쩌면 순수하게 사랑하는 사람이야말로 세상에서 가장 쓸모 있는 사람인지도 모릅니다. 우리가 사랑 영화를 즐겨 보는 것도 아마 그 때문일 거예요.

우리는 모두 예술가다

우리를
자유롭게 하는 것은
아름다움의 법칙이야

여기서 잠깐 이 책의 '여는 글'에서 제기된 문제의식에 대해 다시 한 번 생각해 볼까요? '여는 글'에서 나는 누구나 원하기만 하면 예술가가 될 수 있다고 주장했죠. 이전에 언급했던 요셉 보이스 역시 이와 비슷한 주장을 자주 했어요. 보이스 역시 '누구나 예술가'라는 신념을 지니고 있었다는 겁니다.

하지만 보이스가 처음으로 이러한 주장을 한 것은 아닙니다. 보이스는 프리드리히 실러의 영향을 많이 받았는데, 실러 역시 모든 인간은 예술가라고 생각했었죠. 실러에 따르면 인간은 "물질의 한계 내에서 물질에 대항하는 싸움을 놀이처럼 해야 하는" 특별한 존재입

니다. 실러의 저서 《인간의 미적 교육에 대하여》에 나오는 이 말은 '인간이란 오직 예술가가 될 자질을 함양함으로써만 참된 인간의 본성을 실현할 수 있다'는 뜻이죠.

'물질의 한계 내에서'라는 말은 인간이란 자연세계를 지배하는 필연성의 법칙을 무시할 수 없는 존재임을 전제합니다. '물질에 대항하는 싸움'이란 물질의 세계 안에서 필연성의 법칙의 지배를 받으면서도 자신의 자유를 의식하고 실현해 나갈 수 있는 인간의 특별한 가능성을 펼쳐 나가려는 싸움을 뜻하죠. 자유를 위한 싸움이 놀이인 까닭은 자유란 미리 정해진 규칙에 의해 제약받기보다 스스로 삶의 규칙을 만들어 나가면서 자신의 삶과 존재를 보다 아름답고 훌륭해지는 방향으로 고양시켜 나갈 인간의 역량에 의해 가능해지는 것이기 때문입니다.

실러의 관점에서 보면 인간의 삶은 지성이나 감성에 의해 일방적으로 규정될 수 없어요. 인간은 단순히 지성적 존재이거나 감성적 존재인 것이 아니라 지성과 감성을 활용해 자유롭게 아름다움의 유희를 즐길 수 있는 특별한 존재죠. 지성과 감성은 인간으로 하여금 아름다움의 놀이를 할 수 있도록 하는 근거일 뿐이라는 뜻입니다. 그 때문에 실러는 "인간이란 온전한 의미로 인간인 경우에만 유희하며, 유희하는 경우에만 온전히 인간이다"라고 주장해요.

우리는 모두 예술가다

실러는 요한 볼프강 괴테와 더불어 독일 고전주의 문학의 2대 거성으로 손꼽히는 인물입니다. 실러는 인간에게 미적 교육이 중요함을 자주 역설했죠. 보이스에 매료된 사람들은 보이스를 종종 예술가이자 교육자라고 소개해요. 실제로도 그렇습니다. 실러의 영향으로 보이스는 자신을 예술가일 뿐 아니라 동시에 교육자라고 여겼죠. 모든 사람에게 예술가가 될 수 있는 길을 터야 할 사명이 예술가인 자신에게 있다고 생각했던 것입니다.

그렇다면 과연 무엇이 우리를 예술가로 만들까요? 우리로 하여금 예술가가 되게 하는 자질은 어떻게 형성되는 것일까요? 실러 식으로 표현하면 예술가로서의 인간은 지성과 감성을 활용하여 아름다움의 유희를 즐길 수 있는 특별한 존재입니다. 그렇다면 아름다움이란 대체 무엇을 뜻하는 말일까요? 지성과 감성에 의해 일방적으로 규정될 수 없는 아름다움의 유희란 대체 어떤 놀이일까요?

칸트나 실러가 살았던 18세기 이전의 서양 사상가들은 이러한 물음을 별로 중요하게 여기지 않았습니다. 고대 그리스 이후로 서양의 사상가들은 참된 진리와 아름다움은 초월적인 것이기 때문에 우리에게 지각될 수 없다고 생각해 왔어요. 여기서 초월이라는 말은 우리의 감각적 경험의 한계를 넘어선다는 의미를 지닙니다. 참된 진리와 아름다움은 영원불변해야 하는데 우리의 감각적 경험을 통해

알려지는 모든 것들은 시간의 흐름 속에서 변하는 무상한 것들이죠. 바로 그 때문에 이 덧없는 세상은 참된 진리와 아름다움과는 무관한 세계라는 식의 생각이 서양의 전통을 지배해 온 것이죠. 이러한 생각이 맞는다면 참된 진리와 아름다움을 발견하려면 감각적 경험에 기댈 것이 아니라 명상이나 지적 성찰을 해야 합니다. 감각적 경험의 한계를 넘어서는 것을 감각적인 경험에 의지해 발견하려는 것은 불합리하고 어리석은 일에 지나지 않으니까요.

이런 생각은 예술을 대수롭지 않은 것으로 여기게 만듭니다. 예술 작품은 감각적 표현을 지향하는 것이니까요. 만약 전통적 관점이 맞는다면 예술 작품은 오직 참된 진리와 아름다움의 이념을 예술적으로 형상화하는 경우에만 훌륭할 수 있다는 결론이 됩니다. 그런데 이념이란 감각적으로가 아니라 지성으로 알려지는 것입니다. 그러니 '참된 진리와 아름다움은 초월적이다'라는 생각은 예술을 지성적 사유의 부산물로 만들어 버리는 셈이죠. 겉으로 드러나는 예술 작품의 감각적 아름다움이 아니라 그 아름다움이 표현하는 영원불변하는 이념적 아름다움이 중요한데, 이념적 아름다움이란 감각이 아니라 지성을 통해 알려지는 것이니까요.

더군다나 이념이란 원래 영원불변하는 것이어서 자유로이 유희하는 예술은 참된 진리와 아름다움의 이념을 드러내는 데 도리어 방해가 되기 십상이죠. 도리어 이념을 표현하는 데 이상적인 규칙이나 형

우리는 모두 예술가다

식을 발견하고 엄격하게 지키는 예술이 더욱 바람직할 수 있습니다.

한마디로, 실러 이전의 예술론은 대개 예술을 철학적 이성의 법칙에 종속시켰죠. 영원불변하는 진리나 아름다움은 오직 이성에 의해서만 파악될 수 있고, 그 때문에 참된 예술은 이성이 알려주는 법칙의 근거에 따라야 한다는 식입니다.

하지만 실러의 생각은 달랐습니다. 물질세계를 지배하는 필연성의 법칙이든 이성의 법칙이든, 아무튼 인간이 자신의 현세적이고 구체적인 삶의 밖에 있는 어떤 법칙에 의해 규정되어야 한다면 인간은 결코 참된 의미로 자유롭고 아름다울 수 없다고 생각했죠. 즉, 외적 법칙에 의해 규정되어야 하는 인간은 자유롭지 못한 존재고, 자유롭지 못한 존재는 진정으로 고유할 수 없으며, 진정으로 고유할 수 없는 자는 자신의 삶을 진정으로 아름답게 변화시킬 수도 없다고 여긴 겁니다.

그런데 여기서 한 가지 난점이 생겨납니다. 자의적으로 아무 행동이나 하는 인간을 우리는 방종하다고 여기지 아름답고 훌륭하다고 여기지 않아요. 만약 실러의 말이 맞는다면 인간은 자연세계의 법칙이나 이성의 법칙에 의해 규정된 삶에 만족해서는 안 됩니다. 하지만 법칙에 의해 규정된 삶에 만족하지 않는 인간이란 결국 방종한 인간에 불과하지 않을까요?

예컨대 올바른 이성은 우리에게 도덕적 존재가 되라고 권유하죠. 도덕적 존재가 되려면 올바른 행위의 규범이 무엇인지 알아야 하고 그 행위의 규범을 지켜야만 하죠. 그런데 우리에게 올바른 행위의 규범이 무엇인지 알려 주는 것은 이성입니다. 그러니 훌륭한 사람은 이성의 법칙에 자발적으로 순응하는 사람일 수밖에 없어요. 그렇지 않은 사람은 방종한 삶을 사는 것이고요.

이러한 난점을 해결하기 위해 실러는 '아름다움의 법칙'에 따를 것을 권유합니다. 아름다움의 법칙은 자연세계의 법칙이나 이성의 법칙과 달리 인간에게 강제적으로 작용하는 외적 법칙이 아니라는 거죠. 실러에 따르면 인간에게 아름다움의 법칙은 인간의 경험적이고도 구체적인 삶 자체 안에서 작용하는 내적 법칙이고, 인간으로 하여금 외적인 삶의 형식으로부터 눈을 돌려 내적인 삶의 길을 향하게 합니다.

물론 인간은 자신이 자연세계의 법칙이나 이성의 법칙으로부터 벗어날 수 있다는 식의 환상을 품어서는 안 돼요. 그런 일은 결코 가능하지 않으니까요. 그럼에도 우리는 그 한계 안에서 우리의 존재를 일방적으로 규정하는 것에 대항하는 싸움을 놀이해야 하죠. 오직 이런 경우에만 우리는 자유로워질 수 있고 스스로 아름다워질 수 있다는 겁니다. 실러가 미적 교육을 강조한 이유도 바로 여기에 있어요. 실러의 관점에서 보면 인간에게 가장 중요한 교육은 미적 교육이죠.

우리는 모두 예술가다

아름다움의 법칙에 따르는 사람만이 자유로울 수 있고, 또 스스로 아름다워질 수 있다면 아름다움과 그 법칙에 대한 교육보다 더 중요한 교육은 있을 수 없다는 뜻입니다.

아마 이런 의문을 품는 분도 있을 거예요. '외적 규칙이든 내적 규칙이든 규칙이란 강제성을 띨 수밖에 없는 것인데 어떻게 아름다움의 규칙에 따르는 것이 인간을 자유롭게 한다는 것일까?' 나는 실러의 미적 교육론에 관해 읽으면서 단 한 번도 이러한 의문을 품어본 적이 없습니다. 그건 내가 이미 도스토옙스키를 읽었기 때문이었죠.

도스토옙스키는 《백치》라는 소설에서 주인공 므이쉬킨 공작의 입을 빌어 "아름다움이 세상을 구원할 것이다"라고 주장합니다. 나는 이 말의 의미를 '인간이란 오직 아름다움의 법칙을 따르는 경우에만 구원받을 수 있고 자유로울 수 있다'는 말로 이해해요. 그건 아름다움의 법칙을 따르는 것 자체가 가장 자유로운 '존재하기 놀이' 이기 때문이죠.

자유란
스스로 아름다워질
우리의 역량을
표현하는 말이란다

그런데 아름다움의 법칙이란 대체 무엇을 뜻하는 말일까요? 세상을 구원할 만큼 큰 힘이 아름다움에 있다는 것은 과연 맞는 말일까요? 아마 이러한 물음은 타르코프스키의 〈희생〉에 관한 철학적 성찰을 통해서 해결될 수 있을 겁니다.

〈희생〉은 기독교적 신앙에서 출발하는 것처럼 보입니다. 실제로 그렇게 생각해도 큰 무리는 없어요. 〈희생〉에서는 도스토옙스키의 영향이 적지 않게 느껴지는데, 도스토옙스키는 다른 어떤 작가보다도 기독교적 신앙을 중요시했던 작가였으니까요. 하지만 기독교 안에도 상이한 전통들이 병존하죠. 적어도 두 가지 기독교 전통이 구

우리는 모두 예술가다

분되어야 합니다.

하나는 우리의 현세적 삶을 내세에서의 행복을 위한 시련기로 여기는 전통이죠. 또 다른 하나는 우리의 현세적 삶을 하늘나라가 내려와야 할 장소로 여기는 전통입니다. 둘 사이의 관계는 굉장히 복잡다단하고, 둘 중 어느 하나만 옳다고 주장하기는 힘들어요. 성경을 보면 첫 번째 전통의 근거가 될 만한 구절들도 나오고, 두 번째 전통의 근거가 될 만한 구절들도 나오거든요. 또한 위대한 철학자나 신학자들 중에는 두 가지 전통을 하나로 잘 종합한 이들도 있어요. 그러니 첫 번째 전통과 두 번째 전통이 꼭 대립적이라고 여길 이유도 사실 없습니다.

그래도 한 가지는 분명합니다. 우리의 현세적 삶을 내세에서의 행복을 위한 시련기로 여기는 사람들은 현세적 삶을 내세에 비해 덜 중요하거나 아예 무가치한 것으로 여기기 쉬워요. 반면 우리의 현세적 삶을 하늘나라가 내려와야 할 장소로 여기는 사람들은 내세에서의 행복에 집착하기보다 이 현세적 삶에서 하나님의 사랑을 실현해야 한다는 생각을 하게 되죠. 굳이 따지자면 타르코프스키의 〈희생〉이나 도스토옙스키의 기독교적 관점은 전자가 아니라 후자에 가깝습니다. 만약 현세가 아니라 내세만이 중요하다면 우리가 현세에서 만나는 것들은 대개 무가치한 것들일 거예요. 더군다나 인간도 아니

고 나무, 그것도 죽은 나무라면 두말할 나위도 없죠.

우리의 현세적 삶이 하늘나라가 내려와야 할 장소가 되려면 우리의 삶이, 그리고 우리가 그 안에서 살아가는 이 세계가 그 자체로 성스러운 것이 되어야 합니다. 그런데 대체 이 세계를 우리는 어떻게 그 자체로 성스러운 것이 되게 할 수 있을까요? 〈희생〉에는 이미 그 해답이 제시되어 있습니다. 그건 '죽은 나무도 꽃을 피울 수 있게끔 모든 것을 온 정성을 다해 사랑하는 것'이죠. 메마른 합리적 이성의 한계를 뛰어넘어 온 세상이, 심지어 이미 죽은 것마저도 성스러운 사랑의 힘으로 가득 차 있는 세상임을 믿게 되면 그런 우리에게 세상은 불현듯 그 자체로 성스러운 것이 됩니다.

〈희생〉의 주인공 알렉산더는 하필 자신의 생일에 제3차 세계대전이 발발했다는 소식을 듣습니다. 작은 것이든 큰 것이든 전쟁의 근본 원인은 늘 하나죠. 그건 권력과 부를 향한 탐욕입니다. 권력과 부를 향한 탐욕은 우리가 자연세계를 지배하는 필연성의 법칙으로부터 자유롭지 못하다는 것을 드러내죠.

물론 어떻게 보면 권력과 부를 향한 탐욕은 인간에게만 나타나는 현상이고, 그런 점에서 자연적이지 못한 것이라고 볼 수 있어요. 배고픈 동물은 배부르게 먹고 나면 그뿐이지 남들보다 더 부유하게 살고자 하는 욕심 같은 것은 품지 않죠. 동물도 높은 서열에 오르기

위해 싸우기도 하지만 한번 힘의 우열관계가 드러나 서열이 정해지면 그냥 제 분수를 지키면서 살아갑니다. 자기보다 강한 자를 제압할 가능성을 동물들은 거의 가지고 있지 않으니까요. 하지만 인간은 달라요. 인간은 도구를 써서 필요 이상으로 물건을 만들어 축적할 수도 있고, 자기보다 강한 자를 간단하게 제압할 수도 있습니다. 그래서 인간이 모여 사는 곳에서는 늘 다툼이 일어나기 쉽죠. 힘의 우열관계로 위계질서가 확고부동하게 세워지지 못하니 도구를 써서 다른 사람을 제압하고 그의 재산과 지위를 빼앗고 싶은 욕심을 버리기가 어려운 겁니다.

남들을 제압할 수 있는 가능성을 지니고 있다는 것은 한편 자유롭다는 것을 뜻하죠. 철저하게 물리적 힘의 논리에 지배받는 동물들과 달리 머리가 좋아 도구를 쓸 수 있는 인간은 단순한 물리적 힘의 논리를 극복하고 언제든 승리를 쟁취할 수 있는 가능성을 지니고 있어요. 그런 점에서 인간 세상에서 벌어지는 투쟁은 실러의 표현대로 '물질의 한계 내에서 물질에 대항하는 싸움을 놀이처럼 벌일 수 있는' 인간의 특별한 가능성 때문에 생겨나는 거죠.

그러나 그것은 결코 온전히 자유로운 놀이가 아닙니다. 우선 그것은 우리가 탐욕으로부터 자유롭지 못하기 때문에 생겨나는 가능성이죠. 남들을 제압할 수 있는 뛰어난 지략가나 전사로 '존재하기

놀이'를 하면서 자신의 싸울 역량을 극대화하지만, 그러한 놀이 자체가 '되도록 많이 차지해야 한다'는 강제성으로부터 자유롭지 못한 겁니다.

또한 투쟁을 위한 놀이에서는 아무도 남들에 의해 제압당하고, 심지어 죽임을 당할 가능성으로부터 자유로울 수 없죠. 그것은 투쟁에서 살아남아야 하기 때문에 하게 되는 놀이고, 그런 점에서 그러한 놀이에 참여하는 사람은 상황에 의해 놀이에 참여하도록 내몰리는 셈입니다. 결국 투쟁이 벌어지는 곳에서는 정복하지 않으면 정복당하고, 죽이지 않으면 죽임을 당하며, 빼앗지 않으면 빼앗기게 되니까요.

그렇다면 이러한 상황으로부터 벗어나기 위해 우리는 무엇을 어떻게 해야 할까요? 남들과 싸울 자로 '존재하기 놀이'로부터 벗어나 우리의 자유를 온전한 것으로 만들기 위해 서로에게 어떠한 존재가 되어야 할까요? 두 가지 대답이 가능합니다. 하나는 법을 만든 뒤 모두가 그 법의 지배를 받게끔 세상을 바꾸는 거예요. 또 다른 하나는 서로 사랑하는 겁니다. 사랑하면 서로 용서하고, 다투지 않으며, 설령 다툼이 일어나도 사랑으로 미움을 이겨 내게 되니까요.

이제 앞에서 보았던 두 가지의 기독교 전통으로 돌아가 봅시다.

'우리의 현세적 삶을 내세에서의 행복을 위한 시련기로 여기는 전통'은 신에 의한 심판이라는 관념을 전제로 하고 있고, 그런 점에서 법의 정신을 귀하게 여기는 전통입니다. 세상에서 어떤 유혹을 받아도 구원을 받으려면 그 유혹을 이겨 내고 신의 명령을 잘 따라야 한다는 거죠. 반면 '우리의 현세적 삶을 하늘나라가 내려와야 할 장소로 여기는 전통'은 이 세계에서 증오와 분노의 먹구름이 걷히고 사랑이 밝게 빛을 발해야 한다는 생각을 전제로 합니다. 한 마디로 두 번째 전통은 '우리는 서로 사랑해야 한다'는 믿음에서 출발한다는 거죠.

결론적으로 말해 법만 강조하는 전통은 문제를 근본적으로 해결하지 못합니다. 사람을 사랑하는 마음이 조금도 없으면 사람을 왜 미워하거나 죽이지 말아야 하는지 헤아릴 수 없으니까요. 이 경우 다툼을 벌이지 않는 것은 법을 무시해도 벌을 받지 않을 만큼 충분히 강하지 않음을 뜻할 뿐이죠. 이 말은, 법을 무시해도 벌을 받지 않을 만큼 충분히 강하면 언제고 다툼을 벌이게 된다는 뜻이기도 합니다. 결국 현세적 삶을 내세에서의 행복을 위한 시련기로 여기는 생각은, 적어도 그 자체만으로 보면 이런저런 법이나 도덕규범을 지키지 않으면 신이 벌을 주게 되니 알아서 잘하라고 인간을 위협하는 꼴밖에는 되지 않죠. 아무도 이길 수 없는 신의 이름을 빌어 법과 도덕을 지키게끔 인간을 겁박하는 겁니다.

결국 남는 건 서로 사랑하는 방법 밖에는 없는 셈이죠. 물론 사랑만 가지고 모든 문제가 해결될 수는 없습니다. 인간은 신이 아니기 때문에 사랑으로 자신의 모든 이기적인 성향이나 그릇된 감정을 다 물리칠 수 없거든요. 잘못해도 아무 벌도 받지 않는 상황에서 살게 되면 인간은 결국 사랑하면서도 이런저런 잘못된 행동을 하게 됩니다. 아마 그 때문일 거예요. 기독교 신학사상가들 중에는 사랑으로 이 세상을 신의 영광이 구현된 성스러운 장소로 만드는 것이 중요하다고 강조하면서도, 사랑은 법의 부정이 아니라 그 완성이 되어야 한다고 강조하는 이들이 많습니다. 기독교 신약 성경에 등장하는 사도 바울의 표현을 빌리면, '사랑은 율법을 폐하기보다 도리어 완성한다'는 거죠.

너무 거창하게 들리나요? 하지만 이런 생각은 지극히 평범하고 당연한 진실에 바탕을 두고 있습니다. 종교를 갖지 않은 사람도 살면서 늘 경험하는 그런 일이 사랑과 법의 관계에 대한 종교적 성찰의 출발점이라는 거죠.

매일 먹을 것 때문에 서로 싸우는 개구쟁이 아이들이 있다고 생각해 보세요. 아이들이 서로 싸우지 않게 하려면 어떻게 해야 할까요? 우선 법이나 규칙을 만든 뒤 지키도록 하는 거죠. 예컨대 자기 몫 이상을 차지하려고 욕심을 부리면 벌을 받도록 하는 겁니다. 하

우리는 모두 예술가다

지만 이런 식으로는 근본적으로 문제를 해결할 수 없죠. 벌을 받지 않을 가능성이 조금이라도 엿보이면 아이들은 다시 욕심을 부릴 테니까요. 게다가 규칙만 강요하면 서로에 대한 미움과 불만은 해소되지 않은 채 아이들 가슴속에 남아 있게 됩니다. 어른의 손길이 미치지 않는 곳에 가게 되면 아이들은 금세 서로 싸우게 된다는 거죠. 결국 문제를 해결하려면 아이들이 서로 사랑하게 해야 합니다. 아이들끼리 우애가 좋으면 서로 양보하게 되고, 작은 잘못쯤은 능히 용서하게 되니까요.

언뜻 〈희생〉에서 알렉산더의 사랑은 보통 사람들의 사랑과는 다른 것처럼 보이기 쉽습니다. 실제로 죽은 나무조차 꽃을 피우게 할 만큼의 정성이란 보통 사람에게는 너무 거창하고 부담스럽게 여겨지기 마련이죠. 하지만 사랑의 원리는 늘 하나입니다. 그건 사랑의 대상에서 아름다움을 발견하고 소중히 여기는 법을 배워야 한다는 거죠. 바로 이것이 사랑이 우리 안에서 일깨우는 아름다움의 법칙이고, 이러한 아름다움의 법칙에 따르기를 거부하는 사람은 자신의 삶속에서 사랑의 꽃을 피울 수 없습니다.

영화 속에서 세상의 구원은 정녕 지극한 정성을 필요로 했죠. 세상은 이미 황폐해질 대로 황폐해졌고, 심지어 핵전쟁까지 일어나 인류가 멸망할 판이었으니까요. 작은 문제는 작은 사랑으로 해결할 수

있어요. 그러나 온 세상을 황폐하게 하고 인류의 멸망까지 초래할 큰 문제는 오직 하늘까지 감동할 만큼 지극한 사랑을 통해서만 해결될 수 있습니다. 알렉산더가 신에게 기도를 드리며 세상을 구원해 주기만 하면 자신의 모든 것을 버리겠노라 약속한 것 역시 바로 이러한 이유 때문이죠. 자신의 모든 것을 버리는 것 이상을 약속할 수 있는 인간은 없습니다. 자신의 것이 아닌 것을 버리겠노라 약속하는 일은 허황될 뿐 아니라 부도덕하기까지 하죠. 그러니 자신의 모든 것을 버리겠노라는 알렉산더의 맹세는 덧없고 허망한 세상을 향한 그의 사랑이 지극함을 알려 줍니다. 이미 황폐해진 세상, 핵전쟁을 벌이며 자신의 멸망을 불러온 추악한 인류를 알렉산더는 더할 나위 없는 사랑으로 사랑한 거죠.

여기서 냉정하게 알렉산더의 행위에 관해 다시 한 번 생각해 봅시다. 법의 정신에만 입각해서 생각해 보면 인류는 멸망당해 마땅하죠. 온 세상을 황폐하게 한 잘못도 있고, 핵전쟁까지 일으키며 동류의 인간을 대량으로 학살하기도 했으니까요. 그러니 〈희생〉에서 인류의 구원을 가능하게 한 것은 아무 조건도 따지지 않고 주는 사랑과 희생의 정신입니다. 그런데 〈희생〉의 희생은 타의에 의해 이루어진 희생이 아니죠. 아무도 그러라고 시키지 않았지만 알렉산더 스스로 자신의 모든 것을 희생할 결심을 한 것이니까요. 그렇다면 알렉

산더로 하여금 자신의 모든 것을 희생하게 할 결의를 품게 한 것은 과연 무엇일까요?

이런 질문은 아주 쉽죠. 사랑이 아니라면 자신이 아닌 그 무엇이나 그 누구를 위해 자발적으로 자신의 모든 것을 희생할 마음은 생길 리 없으니까요. 그렇다면 알렉산더에게는 왜 그토록 큰 사랑이 있었을까요? 그건 결국 아름다움 때문입니다. 그는 황폐한 세상을 황폐하다 단죄만 하지 않고 그 안에서 무언가 긍정할 만한 아름다움을 발견했죠. 아름다운 면을 조금도 지니지 않은 것은 파멸당해 마땅한 것이고, 그러한 것의 파멸을 아쉬워할 사람은 없습니다. 누군가 끔찍스러운 살인마의 죽음을 안타까워한다면 그는 분명 다른 사람은 보지 못하는 아름다움을 살인마에게서 발견한 사람이죠. 그런 사람은 아마 그 누구의 것이든 삶은 다 소중하고 아름답다고 믿는 사람일 거예요. 결국 〈희생〉의 관점에서 보면 인류의 구원을 가능하게 한 힘은 아름다움과 그 아름다움이 불러일으킨 사랑으로부터 나온 셈이죠. 도스토옙스키의 말처럼 아름다움이야말로 세상의 구원을 가능하게 할 힘의 원천이라는 뜻입니다.

아마 〈희생〉에서 알렉산더가 보여준 지극하고도 큰 사랑은 아무나 할 수 있는 것이 아닐 테죠. 그래도 우리 보통 사람들의 사랑 역시 원리적으로는 늘 알렉산더의 사랑처럼 작용하기 마련입니다. 그

건 한번 사랑의 아름다움에 눈을 뜨고 나면 사랑 자체가 우리를 움직이는 가장 강력한 힘으로 작용할 뿐만 아니라 우리에게 가장 진실하고도 엄격한 명령의 주체가 되기 때문이죠.

서로 싸움만 일삼던 개구쟁이 형제들이 서로 사랑하게 되었다고 생각해 보세요. 이것으로 모든 문제가 깔끔하게 해결되면 좋겠지만 실상은 별로 그렇지 않을 때가 많습니다. 한번 몸에 밴 습관이나 사고방식을 버리기는 정말 어렵거든요. 엄마가 과자를 주면 형제를 사랑하는 마음 때문에 욕심 부리지 말고 양보해야 한다고 생각했다가도 누군가 자기보다 더 많이 받는 듯한 느낌이 들면 대번 기분이 상하고 화가 나죠. 그럼에도 한 가지는 분명합니다. 형제를 사랑하는 마음이 크면 클수록 욕심을 덜 부리게 되고, 설령 다른 형제가 욕심을 부리더라도 별로 개의치 않게 돼요.

객관적으로 보면 욕심을 부리는 형제의 모습은 분명 추합니다. 사랑하는 마음이 없다면 대번 형제와 싸우거나, 큰 소리를 지르며 그를 막 몰아세울 거예요. 하지만 사랑하는 마음이 있으면 그렇게 하지 않죠. 우리는 추한 형제의 모습을 단순히 추하다 여기지 않고 도리어 인간적인 애틋함으로 느끼게 돼요. 그래서 과자를 양보하거나 빙긋이 웃으며 욕심 부리는 형제를 따뜻하게 감싸 줍니다. 형제의 욕심이 지나치다고 여기고 야단을 치는 일이 있어도 형제에게 적개심을 보이며 극단적으로 몰아세우는 일은 하지 않죠. 지나치게 욕

우리는 모두 예술가다

심만 부리지 않는다면, 그런 자신의 모습을 반성하기만 하면, 다시 함께 즐겁게 시간을 보낼 수 있음을 상기시키며 형제 스스로 자신의 행동이 다른 형제를 위해서나 자기 자신을 위해서나 왜 잘못인지 깨닫게 하려 할 거예요.

〈희생〉에서 알렉산더가 보인 지극하고도 큰 사랑은 우리 보통 사람의 사랑과 다른 것이 아닙니다. 그저 우리 보통 사람의 것과는 비교할 수 없을 정도로 지극하고도 크게 발휘되는 사랑일 뿐이죠. 어린아이도 사랑을 알면 형제의 추한 모습에 굴하지 않고 형제를 사랑하듯이, 지극하고도 큰 사랑을 아는 사람은 인류의 추악한 모습에도 굴하지 않고 사랑하기를 멈출 수 없습니다. 사랑이 큰 만큼 용인할 수 있는 추함의 정도도 커지기 마련이고, 단지 용인할 뿐만 아니라 추한 사람에게서도 기어이 아름다움을 발견함으로써 결국 그를 긍정하게 되는 거죠. 그런데 이런 것은 우리가 자의로 하거나 말거나 하는 것이 아닙니다. 그냥 우리 안의 사랑이 커지면 자기도 모르게 저절로 일어나는 일이죠. 사랑의 힘에 저항하지 않고 자신을 내맡기는 사람은 실러가 말한 것처럼 '물질의 한계 내에서 물질에 대항하는 싸움을 놀이처럼' 하게 됩니다.

과자를 먹고 싶은 형제의 욕망을 없던 것으로 돌릴 수는 없어요. 우리는 과자를 먹고 싶어 하는 형제의 욕망을 있는 그대로 긍정해야

하고, 나 자신 또한 형제와 마찬가지로 과자를 먹고 싶은 욕망과 더불어 존재함을 솔직하게 인정해야 하죠. 즉, 사랑을 알아도 육체를 지니는 우리는 여전히 물질과 육체의 한계 내에 머물고 있는 거예요. 하지만 사랑으로 인해 우리는 육체적 욕망이 시키는 대로 행동하지 않죠. 비록 물질과 육체의 한계 내에 머물지만, 그럼에도 우리는 물질과 육체에 대항해서 자신과 형제의 관계를 사랑이 넘치는 관계로 바꾸어 놓으려 노력하게 됩니다. 그건 한번 사랑에 눈뜨고 나면 사랑보다 더 진실하고 아름다운 것은 우리에게 있을 수 없다는 걸 알게 되기 때문이죠.

사랑은 사랑이 없는 자는 알 수 없는 삶의 아름다운 진실을 발견하게 하고, 그 진실에 늘 순응하도록 명령해요. 오직 사랑을 아는 자만이 헤아릴 수 있는 아름다움의 법칙이 생겨나는 겁니다. 그런데 희한하게도 사랑으로 인해 우리 안에서 아름다움의 법칙이 생겨나고 나면 우리는 그 법칙이 사랑과 무관하게 사는 자에게도 엄격하게 통용된다는 것을 발견하게 되죠. 오직 사랑을 하는 자만이, 사랑이 일깨운 법칙에 순응할 줄 아는 자만이 스스로 아름다워질 수 있고 참된 의미로 행복해질 수 있으니까요.

중력의 법칙을 아는 자나 그렇지 않은 자나 높은 곳에서 뛰어내리면 반드시 부상을 입거나 죽게 되죠. 마찬가지로 아름다움의 법칙

우리는 모두 예술가다

역시 아름다움의 법칙을 아는 자에게나 그렇지 않은 자에게나 늘 똑같이 작용합니다. 사랑이 일깨우는 아름다움의 법칙을 따르지 않는 자의 삶은 추해질 수밖에 없고, 삶이 추한 자는 참된 의미의 행복을 맛볼 수 없어요. 누구도 아름다움의 법칙이 지니는 엄격함을 피해갈 수 없는 겁니다.

참으로 신비로운 일은 아름다움의 법칙을 따르는 것은 자유의 제약이 아니라 도리어 그 온전한 실현으로 이어진다는 것입니다. 말은 거창하게 들리지만 사실 생각해 보면 너무나도 단순하고 당연한 일이에요. 사랑도 모르고 아름다움의 법칙도 따르지 않는 형제는 과자를 많이 먹고 싶은 욕심으로부터 조금도 자유롭지 못하죠. 하지만 사랑의 힘에 순응하고 사랑이 자기 안에 일깨운 아름다움의 법칙에 자발적으로 따르는 형제는 욕심으로부터 자유로워요. 욕심으로부터 자유롭기 때문에 그는 스스로 아름다워질 뿐만 아니라 다른 형제와도 아름다운 관계를 맺게 됩니다.

그런데 왜 이런 결과가 생기는 것일까요? 아름다움의 법칙 역시 법칙인 이상 아름다움의 법칙을 따르는 일은 우리가 온전히 자유롭지 못하다는 것을 뜻하지 않을까요? 이런 식의 의문은 자유에 대한 잘못된 견해 때문에 생겨납니다.

우리는 전에 자유란 그 참된 의미에서는 결코 선택의 자유로 오

인되어서는 안 된다는 것을 살펴본 적이 있죠. 형제가 과자를 나누어 달라고 할 때 형제를 사랑하는 마음도 크지 않고 욕심도 많은 사람은 망설이게 됩니다. 하지만 형제를 사랑하는 마음이 커서 욕심으로부터 자유로워진 사람은 망설이지 않죠. 만약 선택의 자유가 자유라면 욕심에 얽매어 있고 사랑하는 마음도 크지 않아서 과자를 줄까 말까 망설이는 사람은 자유롭지만, 사랑하는 마음이 커서 망설이지 않는 사람은 자유롭지 못하다는 우스꽝스런 결론이 나오게 됩니다.

사실은 그 반대죠. 큰 사랑을 품고 있어서 사랑의 힘에 자신을 내맡기고, 사랑이 일깨운 아름다움의 법칙을 따르는 사람이야말로 참으로 자유롭습니다. 자유란 그 참된 의미에서는 선택의 가능성이 아니라 아름답고 고유해질 수 있는 역량의 증가를 표현하는 말이기 때문이죠.

전에도 강조했듯이 선택의 가능성이란 마음이 아름답고 훌륭하지 못해서 주어진 선택의 순간에 선과 악 사이에서 선택하도록 내몰림을 뜻할 뿐입니다. 참으로 사랑을 아는 사람이라면 형제를 사랑하는 마음으로 과자를 기꺼이 나누는 자신은 아름답지만 그렇지 못한 자신은 추하다는 사실 역시 알고 있죠. 바로 이것이 사랑이 일깨운 아름다움의 법칙입니다. 사랑의 힘에 자신을 내맡기는 사람은 늘 아름다워지기를 원하기 마련이죠. 그럼으로써 그는 스스로 아름다워지고 자유로워집니다.

우리는 모두 예술가다

참된 예술은
삶을 잔치로 만든다

사랑하면 우린 어떻게 해야 하죠? 서로 더 잘 사랑하기 위해 우리가 해야 하는 것은 무엇일까요? 두 가지를 해야 합니다.

하나는 자신의 삶과 존재에서 사랑이 어떤 의미를 지니는지 성찰하는 거예요. 이러한 성찰이 필요한 이유는 세상이 늘 아름답지만은 않기 때문입니다. 우리는 살면서 때로 이런저런 추한 일들을 겪게 되죠. 그럴 때 사랑에 대해 성찰하기를 게을리하는 사람들은 좌절하기 쉬워요. 세상이 자신에게 안겨 주는 이런저런 고통 때문에 분노와 증오를 키우다 결국 사랑을 버리게 되는 겁니다.

또 하나는 사랑하는 사람과 즐겁게 노는 거예요. 우리의 사랑이 크면 클수록 우리는 사랑하는 사람을 위해 큰 고통을 견딜 수 있죠. 하지만 그럴 필요가 없을 때면 사랑하는 사람과 기쁨으로 함께하고 놀아야 해요. 내가 '놀아야 한다'고 표현하는 데는 이유가 있습니다. 이상하게도 사랑의 의미를 희생과 인내의 관점에서만 헤아리는 사람들이 적지 않거든요.

희생과 인내는 꼭 필요한 경우에만 하면 됩니다. 사랑하게 되면, 그리고 그 사랑이 크면 클수록 우리는 누가 시키지 않아도 사랑하는 사람을 위해 기꺼이 희생하고 인내하게 되죠. 동물조차도 서로 사랑하면 그렇게 하는 걸요. 그러니 억지로 희생과 인내의 의미를 강조할 필요는 없어요. 그래 봤자 사람들에게 쓸데없는 죄의식이나 안겨주기 십상이죠. 희생과 인내의 의미에 관해 성찰하는 것은 필요한 일이지만, 무엇보다도 중요한 것은 사랑이란 반드시 기쁘고 즐거운 '존재하기 놀이'로 이어져야 한다는 점을 분명히 해두는 일입니다.

희생과 인내가 필요하지 않은 경우에는 사랑하는 사람과 함께 기쁘고 즐겁게 시간을 보내면 돼요. 삶은 되도록 아름답고 기쁜 것이어야 하죠. 사랑하는 사람과 기쁘고 즐겁게 시간을 보내면 삶은 저절로 아름답고 긍정할 만한 것이 됩니다. 그러니 어쩌면 인생에서 가장 중요한 일은 사랑하는 사람과 잘 노는 것인지도 몰라요.

우리는 모두 예술가다

2장에서 우리는 고갱에 관해 함께 생각해 보았죠. 내가 고갱을 좋아하는 이유들 중 하나는 그가 사랑과 놀이의 관계를 다른 어떤 예술가보다도 더 헤아리고 있었다는 것입니다. 고갱은 사랑하는 사람과 기쁘고 즐겁게 시간을 보내는 것이 얼마나 소중한 일인지 잘 알고 있었죠. 고갱의 그림들 중 심각하거나 비극적인 느낌을 주는 것은 하나도 없어요. 다른 예술가라면 무척 장중하게 그려 냈을 주제조차도 고갱은 담담하게, 심지어 익살마저 느껴지는 분위기로 그려 내죠.

　　고갱의 〈황색의 그리스도〉에 관해 생각해 보세요. 십자가에 달려 있는 예수를 묘사하는 그림인데도 별로 심각한 분위기는 아니죠. 종종 평론가들은 〈황색의 그리스도〉가 아주 엄숙하고 비극적인 그림이라는 듯 설명해요. 어린아이의 그림인 양 천진난만하지만, 오히려 그 때문에 더 심오하고 장중해 보인다는 식이죠. 나로서는 동의할 수 없는 설명입니다. 〈황색의 그리스도〉는 심각하지 않아요. 〈황색의 그리스도〉가 겉으로만 천진난만한 분위기를 띠고 있을 뿐 그 안에 어떤 비극적인 사상이 감추어져 있다는 식으로 생각해서는 안 된다는 뜻입니다.

　　예수는 꿈이라도 꾸듯 평온한 표정으로 눈을 감고 있고, 여인들 역시 그저 잠잠할 뿐이죠. 크나큰 고통과 죽음을 감내하고 난 뒤에도 〈황색의 그리스도〉의 예수는 사람들을 원망하지도 않고 세상을

증오하지도 않습니다. 예수의 평온한 얼굴은 자신을 못 박은 사람들마저 친구로 여기는 듯한 얼굴이고, 사랑하는 인류를 위해서라면 이 모든 고통을 몇 번이고 다시 받아들일 수 있다고 조용히 속삭이는 듯한 얼굴이죠. 마치 아이를 사랑하는 마음으로 크나큰 해산의 고통조차 즐겁게 회상하는 어머니의 얼굴과도 같습니다.

고갱이 타히티의 원주민들과 생활하며 그린 그림 중에는 친근하면서도 재미있는 제목을 지닌 것들이 있어요. 〈언제 결혼하니?〉, 〈왜 화가 났니?〉 같은 그림들이 대표적이죠. 고갱은 문명인의 자부심을 내세우며 타히티의 원주민들을 무시하지도 않았고 반대로 신비화하지도 않았어요. 그는 그저 자신의 마음에서 문명의 때를 완전히 벗겨낸 뒤 그들과 친구처럼 지내고 싶었을 뿐입니다. 그들을 사랑했고, 사랑했기에 함께 놀고 싶어 했죠.

오해는 하지 마세요. 고갱의 정신이 그냥 평범하기만 하다는 뜻은 아닙니다. 그는 삶에 대해, 종교에 대해, 사랑과 예술에 대해 누구보다도 치열하게 성찰하던 예술가였어요. 그의 정신은 진지하고도 심오합니다. 그러나 그는 동시에 심오한 정신이란 그 자체만으로는 아무짝에도 쓸모없는 것임을 잘 알고 있었죠. 심오한 정신은 사랑할 역량을 키우는 데 이바지해야 해요. 사랑에 대해 심오하게 생각하기

우리는 모두 예술가다

만 할 뿐 사랑하는 사람들을 즐겁게 하고 기쁘게 하지 못하면 대체 무슨 소용이 있나요?

참으로 사랑하면 우리는 진지하고 심오한 정신의 제약으로부터도 벗어나 자유분방하고 기쁘게 놀 줄 알아야 해요. 예술은 순수한 놀이를 위한 것이고, 사랑은 우리로 하여금 순수한 놀이꾼으로 '존재하기 놀이'를 하게 합니다. 바로 그 때문에 참된 예술은 사랑의 힘에 자신을 내맡긴 자들이 즐기는 자유분방한 '존재하기 놀이'죠.

그렇다면 심각하고 장중한 분위기의 예술은 다 나쁜 거냐고요? 물론 그렇지는 않죠. 타르코프스키의 〈희생〉이나 도스토옙스키의 《백치》 등은 비극적인 분위기의 작품들입니다. 그리고 위대한 걸작들이죠. 그 외에도 아주 심각하고 장중하며 비극적인 느낌을 풍기는 걸작들은 문학과 예술을 막론하고 결코 적지 않아요. 하지만 곰곰이 생각해 보면 이러한 작품들 역시 우리로 하여금 사람을 사랑하게 하고 사랑하는 사람과 즐겁게 놀 역량을 키우게 하죠.

〈희생〉과 《백치》로부터 깊은 감동과 깨달음을 얻은 사람은 세상을 향한 증오와 분노가 결코 정당한 것일 수 없음을 이해합니다. 그는 오직 죽은 나무조차 꽃을 피우게 할 지극한 정성과 사랑만이 세상을 대하는 유일하게 올바른 방식임을 알고 있죠. 그렇기에 그는 쉽게 화를 내지 않고, 어쩌다 증오심이 생겨나도 사랑으로 증오를

이겨 내려 최선을 다할 거예요. 누구를 만나도 온화하고 친근한 사람이 되려고 애쓸 것입니다. 할 수만 있다면 누구든 사랑하고, 함께 기쁜 시간을 보내려 할 겁니다.

가끔 나는 고갱이야말로 보들레르의 '현대성' 이념을 가장 잘 구현한 예술가라는 생각을 해요. 기억나시죠? 보들레르에 의하면 우리 시대의 예술은 어떤 초월적인 아름다움을 추구할 것이 아니라 덧없는 것, 허무한 것, 현세적인 것에서 아름다움을 발견하고 영원한 것으로 승화시켜야 하죠. 그런데 참으로 덧없고 현세적인 것에서 아름다움을 발견한 사람은 덧없고 현세적인 것을 기꺼워해야 합니다. 참으로 아름다운 것은 우리에게서 사랑을 불러일으키기 마련이니까요.

물론 고갱의 시선은 현대적인 문명 세계가 아니라 원시적인 세계를 향해 있습니다. 반면 보들레르의 시선은 주로 파리와 같은 대도시를 향해 있었죠. 하지만 나는 원시적인 세계를 향한 고갱의 시선이 문명 세계에 대한 단순한 부정과 혐오를 뜻한다고는 생각하지 않아요. 도리어 그 반대죠. 아마 고갱은 현대적인 문명 세계 안에서도 결코 사라지지 않을 인간적인 삶의 아름다움을 발견하고 싶었을 거예요. 하지만 그러기 위해 그는 우선 문명의 때가 묻지 않은 원초적인 세계로 나아가야 했습니다. 만약 결코 사라지지 않을 인간적인

삶의 아름다움이 있다면, 그것은 원초적인 세계에서 가장 잘 발견될 테니까요.

고갱에게 우리는 모두 본디 원초적인 존재입니다. 고갱은 우리 모두 안에서 원초적인 삶의 아름다움을 발견하고 싶어 했고, 현대적인 문명 세계 안에서도 그 삶의 아름다움이 현대적인 삶에 걸맞은 방식으로 여전히 작용하고 있음을 드러내고 싶어 했죠. 마치 보들레르가 때로 대도시의 일상으로부터 눈을 돌려 구름을 보고 바다를 보았듯이, 고갱은 현대적 문명으로부터 눈을 돌려 원초적인 세계를 보았습니다. 하지만 보들레르나 고갱도 결코 문명 세계로부터 도피하지는 않았어요. 그들은 다시 문명 세계로 눈을 돌리기 위해 구름과 바다로, 원초적인 세계로 먼저 눈을 돌렸죠. 그들은 그들 자신의 삶을, 그들 자신과 마찬가지로 문명 세계에서 태어난 이웃들을 사랑하고 긍정하려 했던 거예요.

우리는 우리 자신을 사랑하고 긍정하는 법을 배워야 합니다. 세상에 이것보다 더 소중한 일은 아무것도 없어요. 물론 자신만 사랑하면 타인을 존중할 줄 모르는 정신적 기형아가 되어 버리고 말죠. 하지만 자신조차 사랑하고 긍정하지 못하는 사람은 타인을 사랑하고 긍정하지도 못합니다. 그리고 그런 사람은 타인과 함께 있음을 기꺼워할 줄도 모르고, 사랑하는 법도 모르며, 그 때문에 자신이 아

닌 그 누군가와 즐겁고 기쁘게 놀 줄도 모르죠. 한마디로, 자신을 사랑하지 못하면 우린 세상에서 가장 부자유스럽게 존재하게 되는 거예요. 자신에 대한 사랑은 세상에 대한 사랑의 시발점이며, 이는 오직 세상에 대한 사랑을 통해서만 완성될 수 있습니다. 진정으로 자신을 사랑하고 긍정하기를 원하면 우린 세상을 사랑하고 긍정하는 법을 배워야 하죠.

예술은 자신도 사랑하고 세상도 사랑하려는 소망과 의지의 표현입니다. 자유분방한 예술가로 '존재하기 놀이'를 하는 사람은 사랑과 인생에 대해 진지하게 성찰하기도 하고 사랑하는 사람과 잘 놀기도 하죠. 삶은 기쁘고 즐거운 잔치여야만 하니까요. 예술이란 삶이라는 이름의 잔치를 즐기는 법 외에 다른 아무것도 아니랍니다.

우리는 모두 예술가다

7장.

순간을 살렴

사랑은 변하면서도
변하지 않는 거야

당연한 말이지만 누구도 모든 예술 작품을 좋아할 수는 없습니다. 사람마다 독특한 취향이 있기 마련이고, 취향과 맞지 않으면 아무리 유명한 작품이라도 좋아하기 어렵죠. 네덜란드 출신의 화가인 피에트 몬드리안은 내가 싫어하는 예술가들 중 하나였습니다. 몬드리안은 러시아 태생인 바실리 칸딘스키와 더불어 소위 추상회화의 선구자로 꼽히는 인물이죠. 나는 칸딘스키의 회화는 싫어한 적이 없어요. 하지만 몬드리안의 회화는 처음 볼 때부터 혐오감을 느꼈죠.

분명한 이유가 하나 있었어요. 칸딘스키의 회화는 추상화이면서도 역동적이고 경묘한 느낌이죠. 반면 몬드리안의 회화는 정적이고

경직된 느낌입니다. 칸딘스키가 추상해 낸 것은 변화를 가능하게 하는 힘 그 자체인 것 같아요. 반면 몬드리안은 변화에는 별로 주목하지 않습니다. 그는 삶과 존재로부터 불변하는 이념적 구조만을 추상해 낸 것처럼 보이죠.

예전부터 나는 삶과 존재란 매 순간 달라지는 것이라고 생각해 왔어요. 그 때문에 삶과 존재의 어떤 순간도 이전과 같을 수 없고, 예술은 순간을 통해 드러나는 새로운 아름다움의 표현이어야 한다고도 생각해 왔죠. 지금도 나는 그렇게 믿고 있습니다. 그런데 몬드리안의 회화를 볼 때마다 매 순간 갱신되는 존재 자체의 아름다움은 무시되고 영원불변하는 어떤 기하학적 이념만 강조되고 있다는 느낌을 받았습니다. 한마디로, 몬드리안이 추구하는 예술은 나에게는 예술이라기보다 차라리 반反예술에 가까웠죠.

예술에 관한 책들을 읽으면서 나는 몬드리안이 신지학에 심취했었다는 사실을 알게 되었습니다. 그 이후 몬드리안의 회화에 대한 나의 혐오감은 더 커졌어요. 신지학이란 '신성한 지혜에 관한 학문'이라는 뜻을 지닌 말로, 덧없는 세상의 이면에 어떤 신성한 존재가 있음을 믿고 그 본질과 작용을 발견하려는 학문이죠. 나는 몬드리안이 구체적인 삶과 존재보다 추상적 이념을 더 소중하게 여긴다고 생각했어요. 예술을 추상적 이념을 표현할 수단으로 삼는 것은 온당치

우리는 모두 예술가다

못한 일이라고도 생각했습니다. 우리가 살면서 경험하는 아름다움은 매 순간 새로워지는 것이니까요.

어제 본 노을의 아름다움은 오늘 본 노을의 아름다움과 같지 않습니다. 그건 어제의 노을이 오늘의 노을과 같지 않기 때문이기도 하고, 어제의 노을을 본 나와 오늘의 노을을 본 내가 같지 않기 때문이기도 하죠. 나는 철학조차도 매 순간 새로워지는 삶과 존재의 아름다움에 충실한 경우에만 참될 수 있다고 생각합니다. 그런데 몬드리안의 회화는 삶과 존재의 아름다움을 불변하는 이념적 질서 안으로 가두어 버리는 듯한 느낌이었죠. 나는 몬드리안의 회화가 제시하는 아름다움이란 골방 철학자의 머릿속에서 생기를 잃고 화석처럼 되어 버린 정신의 죽음을 뜻할 뿐이라고 여겼습니다.

지금도 나는 몬드리안의 회화를 별로 좋아하지 않아요. 하지만 그럼에도 내가 몬드리안의 회화를 온당하게 평가하고 있는지 가끔 의문이 들기는 합니다. 그건 미국 출신의 조각가인 알렉산더 칼더가 몬드리안의 회화에 심취했던 인물이라는 것을 알고 나서부터였죠.

어린 시절부터 나는 칼더의 조각을 좋아했어요. 움직이지 못하는 보통 조각과 달리 '모빌'이라고 불리는 그의 조각은 '움직이는 조각'이죠. 그의 작품들 중에는 모터의 힘으로 움직이는 것들도 있지만 공기의 흐름에 따라 자연스럽게 움직이는 것들도 있죠. 기하학적

모양의 얇은 철판들을 가는 철사로 연결한 것과 같은 작업 방식이 그 비결입니다. 어린 나에게 칼더의 모빌은 너무나도 자유분방하고 천진난만해 보였죠. 그런데 칼더가 몬드리안을 좋아했다니, 나는 정말 당황할 수밖에 없었어요. 칼더는 곧잘 "몬드리안의 작품을 움직이게 하고 싶다"라고 말하고는 했습니다. 나는 혹시 사랑에 취한 철학자일까요? 나는 칼더의 이 말을 '매 순간 새로워지면서도 언제나 한결같은 사랑의 아름다움을 천진난만한 예술 놀이를 통해 드러내고 싶다'는 뜻으로 해석합니다.

과연 사랑은 매 순간 새로워지는 것이죠. 사람마다 제각기 다른 사랑을 하고, 똑같은 사람이라도 어제의 사랑과 오늘의 사랑을 다르게 느낍니다. 그럼에도 사랑은 늘 똑같죠. 사랑은 그 누군가를 자신보다 더 소중히 여기는 마음으로만 나타나니까요.

사랑을 하기 전에는 다람쥐 쳇바퀴 돌 듯 반복되던 일상이 사랑이 시작되면 흔들흔들 불안정하게 흔들리기 시작하죠. 꼭 취하기라도 한 것처럼 자신의 모든 것이 사랑의 물결이 일렁이는 대로 넘실넘실 춤을 추게 되는 거예요. 하지만 그 모든 변화의 순간들 속에서도 사랑은 언제나 한결같습니다. 늘 힘으로 흐르고, 우리 존재의 전부를 변화시키면서도 기어이 영원한 것으로 남는 것, 바로 여기에 사랑의 신비가 있죠.

우리는 모두 예술가다

만약 참된 예술이 참된 사랑의 표현이라면 어쩌면 칼더의 모빌이야말로 참된 예술의 이상에 가장 가까운 작품들 가운데 하나인지도 모르겠습니다. 칼더의 모빌은 불변하는 것을 지니고서 매 순간 흔들리죠. 몬드리안의 회화 속에서는 차갑고 경직된 느낌을 주던 추상적 이념이 칼더의 모빌에서는 장난스럽고 천진난만한 사랑처럼 보입니다. 매 순간 사랑의 일렁임을 즐거이 느끼면서도 사랑이란 늘 한결같고 영원한 것임을 헤아리는 연인의 심정과도 같죠.

사랑하면 서로를 기꺼워하게 돼요. 겉으론 과묵하고 무뚝뚝한 사람의 마음조차 사랑하는 사람과 함께 있으면 천진난만해지는 법이죠. 칼더의 모빌은 사랑하며 놀이하는 정신의 표현입니다. 늘 변하면서도 한결같은 사랑의 힘으로 매 순간 아름다움이 생겨나고 새로워짐을 기리는 작품이죠.

의미의 폐허 위에
예술의 놀이터를 세우렴

칼더의 할아버지는 스코틀랜드 출신의 조각가로, 1868년에 필라델피아로 이민을 왔습니다. 칼더의 아버지 역시 꽤 유명한 조각가였고, 칼더의 어머니는 주로 초상화를 그리는 직업 화가였죠. 하지만 예술가였던 부모는 칼더가 예술가가 되는 것을 원하지 않았습니다. 예술가의 삶이 가난하기 쉽다는 것을 몸소 체험했기 때문이었죠. 부모의 뜻을 받아들인 칼더는 1915년에서 1919년까지 스티븐스 공과대학에서 기계공학을 공부했어요. 학업을 마친 뒤에는 몇 년 동안 기계와 관련된 갖가지 일을 하면서 미국의 여러 곳을 돌아다녔습니다.

칼더는 활기차고 명랑한 기질을 지닌 사람이었어요. 대학시절의

우리는 모두 예술가다

칼더에 관해서도 성격이 몹시 좋았고, 언제나 행복해 보였으며, 입가에는 늘 익살스러운 웃음기가 어려 있었다는 기록이 있습니다. 그뿐만 아니라 수학도 굉장히 잘했다고 해요. 그러니 칼더가 공학에 잘 적응하지 못해서 예술가가 되었다고 생각할 이유는 없습니다.

칼더가 예술가가 되기로 마음먹은 것은 자연의 아름다움에 매료되었기 때문이죠. 칼더는 1923년에 뉴욕의 미술학교에서 회화를 공부합니다. 그는 1926년에서 1936년 사이 파리에 머물며 중요한 몇몇 현대 예술가들과 사귀게 되었죠. 몬드리안도 그들 중 하나였어요.

칼더는 마르셀 뒤샹, 한스 아르프, 페르낭 레제, 호안 미로 등과도 교제했습니다. 칼더는 미로와 평생지기가 되었고, 미로의 작품은 칼더의 작품과 비슷한 느낌을 줍니다. 칼더의 작품처럼 미로의 작품 역시 천진난만하고 익살스럽게 느껴지는 경우가 많다는 겁니다. 또한 뒤샹이나 아르프는 다다이즘의 선구자들로서 큰 명성을 떨치고 있었죠.

나는 칼더가 몬드리안을 높게 평가한 것은 어쩌면 다다이즘에 대한 반작용일지 모른다고 생각해요. 칼더가 다다이즘에 대해 반감을 품고 있었다는 뜻은 아닙니다. 도리어 칼더는 다다이즘과 하나로 어우러지며 함께 길항작용을 할 예술을 창안하고 싶었을 거예요.

길항작용이란 상반되는 두 가지 요소가 함께 작용하면서 각각

의 요소가 자아낼 수 있는 효과를 서로 상쇄시키는 것을 뜻하는 말이죠. 논리적으로만 보면 두 요소가 길항작용의 관계에 있다는 말은 둘이 서로 대립적이라는 말과 같습니다. 하지만 둘이 삶을 위해 다 필요하다면, 그럼에도 둘 중 하나만 존재하는 경우 부작용이 있게 된다면, 둘은 삶을 위해 상호보완적인 작용을 하는 셈이죠. 하나만 있으면 삶을 해칠 텐데 둘이 있음으로써 각각의 파괴적 성질이 적당히 완화되어 삶에 이로워지는 겁니다.

아마 칼더는 현대인들의 삶에 다다이즘이 꼭 필요하다고 여겼을 거예요. 하지만 다다이즘과 함께 길항작용을 할 예술이 없으면 다다이즘이 삶을 파괴하는 방향으로 작용하기 쉽다고도 생각했을 겁니다. 다다이즘도 살리고, 다다이즘에 의해 삶이 파괴되는 일도 생겨나지 않으려면 다다이즘과 길항작용을 할 예술이 창안되어야 하는 셈이죠. 아마 칼더는 자신이 그러한 과제를 떠맡아야 한다고 믿었을 겁니다.

다다이즘이 뭐냐고요? 다다이즘을 한마디로 정의하기는 어렵습니다. 다다이즘이라는 말 아래 굉장히 다양한 예술적 경향들이 포함될 수 있거든요. 이 글을 위해서는 우선 두 가지 사실만 확인해 두면 족합니다. 하나는 다다이즘이 제1차 세계대전이 끝날 때쯤 유럽과 미국을 중심으로 일어난 반反예술운동이라는 거예요. 또 다른 하나

는 다다이즘이 무의미를 추구했다는 겁니다.

다다이즘은 스위스의 취리히에서 처음 시작되었어요. 취리히에서 활동한 다다이스트 중에 트리스탕 차라라는 시인이 있습니다. 차라가 남긴 시나 산문을 보면 다다이즘이 무의미를 추구하는 일종의 반反예술이라는 점이 아주 잘 나타나 있죠. 다음의 시를 한번 읽어 보세요.

다다이즘 시를 쓰는 법 　트리스탕 차라

신문을 들어.

가위를 들어.

네 시에 맞는 만큼 신문에서 기사를 골라봐.

기사를 오려내라.

기사를 구성하는 모든 낱말을 조심조심 하나씩 잘라서 자루 속에 넣어.

살며시 흔들어.

그러고는 잘린 조각을 하나씩 꺼내봐.

정성스럽게 베껴.

그럼 시는 너를 닮을 테지.

그럼 넌 무한정 독창적이고 매력적인 감수성을 가졌지만 무지한 대중은 이해하지 못하는 작가가 될 거야.

차라가 권하는 방식으로 만들어진 시는 그냥 무의미한 시일 거예요. 시에 대한 통념에 비추어 보면 아예 시라고 할 수도 없을 것이고, 문학적인 기예와 감성, 시인의 사상이나 도덕적 기풍 같은 것도 전혀 담고 있지 않을 테죠. 한마디로, 차라의 〈다다이즘 시를 쓰는 법〉에는 다다이즘이 비합리, 반反도덕, 반反예술을 추구한다는 점이 아주 잘 나타나 있습니다. 요즘은 다다이즘 역시 일종의 예술운동으로 평가되는 경향이 있지만, 다다이즘은 원래 예술운동이라기보다 반反예술운동이었죠.

그런데 다다이즘은 왜 비합리와 반反도덕, 반反예술을 추구했을까요? 그건 무엇보다도 우선 자본주의적 문명에 대한 반감 때문이었습니다.

우리는 이전에 일상 세계란 유용성의 논리가 지배하는 세계라는 것을 살펴본 적이 있죠. 유용성의 논리에 의해 지배되는 일상 세계에서 우리는 이런저런 유용한 사람으로 '존재하기 놀이'를 합니다. 노동자로 '존재하기 놀이', 사장으로 '존재하기 놀이', 아버지로 '존재하기 놀이', 변호사로 '존재하기 놀이' 등등 일상 세계에서 우리는 자신

우리는 모두 예술가다

을 사회에 필요한 직업과 역할의 관점에서 이해하는 데 익숙하죠.

이 모든 '존재하기 놀이'는 강제성으로부터 자유로울 수 없어요. 우리는 더 잘 일하기 위해 자신의 직업이나 사회적 역할에 이런저런 의미를 부여하기도 하고, 일을 하는 동안 이런저런 보람을 느끼려 애쓰기도 해요. 하지만 일하는 자로 '존재하기 놀이'는 내가 일해야 하기 때문에 수행되는 놀이죠. 순수하고 기쁜 마음으로 즐기는 놀이가 아니라 상황에 의해 강제되는 놀이라는 뜻입니다.

그런데 우리가 살고 있는 자본주의 사회는 거의 극단적이라 할 정도로 유용성의 논리에 의해 지배되는 경향이 있어요. 모든 것이 돈으로 환산되니까요.

원래 자본주의 사회는 신분제의 폐허 위에서 성장했죠. 자본주의와 신분제의 철폐 사이에 어떤 필연적 연관이 있는지는 확실하지 않지만 아무튼 자본주의가 생겨나고 발전해 나가면서 오랫동안 인류를 옥죄던 신분제 역시 철폐되기 시작했습니다.

자본주의 사회는 삶을 일종의 '존재하기 놀이'로서 꾸려 나가기에 최적화된 사회라고 볼 수 있어요. 모두가 자유롭고, 자신의 삶을 보증해 줄 주인은 존재하지 않으며, 각자 알아서 살아야 하죠. 그러니 자본주의 사회에서 사는 사람은 즐겁게 열심히 일하는 법을 배우지 않으면 안 돼요. 그래야 경쟁에서 도태되지 않고 돈도 많이 벌 수

있으니까요. 즉, 자본주의 사회에서 살면서 우리는 자기도 모르게 아주 열심히 일하는 자로 '존재하기 놀이'를 하게 된다는 겁니다.

언뜻 이런 식의 '존재하기 놀이'는 개개인을 위해 긍정적인 것처럼 보여요. 법이나 제도에 의해 강제되는 놀이가 아니라 각자 자신의 생계를 위해 자발적으로 하는 놀이니까요. 게다가 결국 돈벌이를 위한 놀이니 열심히 즐겁게 하다 보면 돈도 많이 벌게 됩니다. 하지만 자본주의 사회에서 우리가 행하는 '존재하기 놀이'는 몇 가지 심각한 문제를 안고 있어요.

우선 그건 자본주의 사회를 지배하는 경쟁의 논리에 의해 강제되는 놀이죠. 열심히 안 하면 경쟁에서 도태되기 때문에 사람들은 남들보다 열심히 일해야 한다는 강박관념을 지니게 됩니다. 바로 이 강박관념이 자본주의 사회에서 우리가 행하는 온갖 '존재하기 놀이'의 원동력이죠. 이 말은 자본주의 사회에서는 경쟁으로부터 도태될 가능성이 상존한다는 뜻이기도 해요. 자본주의 사회를 지탱해 주는 모든 '존재하기 놀이'는 결국 두려움과 불안에 사람들이 예속되어 있음을 전제로 하죠. 혹시 도태될까 하는 두려움과 불안이 그 놀이에 참여하도록 우리를 몰아세운다는 겁니다.

둘째, 자본주의적으로 '존재하기 놀이'는 경쟁에서 이기려고 하는 놀이이기 때문에 자칫 사회 구성원들 간에 갈등과 투쟁을 야기하

우리는 모두 예술가다

기 쉽습니다. 물론 이런 문제를 해결하려면 엄격한 도덕과 법이 확립되어야 하죠. 즉, 자본주의적으로 '존재하기 놀이'를 열심히 하면 할수록 우린 우리의 자유를 제약할 엄격한 규범에 얽매이게 된다는 뜻입니다.

셋째, 두려움과 불안에 사로잡혀 있을 뿐만 아니라 규범에 얽매여 있기도 한 인간은 참된 의미로 자유롭다고 할 수 없죠. 결국 자본주의 사회에서 우리가 누리는 자유란 남들과 경쟁하며 이중의 예속을 감내할 자유에 불과한 셈입니다. 두려움과 불안에의 예속이 그 하나요, 규범에의 예속이 또 다른 하나입니다. 한마디로, 자본주의적 사회에서 사람들이 누리는 자유란 실은 이중의 예속에 의해 강제되는 '경쟁할 자유'에 지나지 않는다는 거죠.

넷째, 모두가 자유롭게 생존을 위해 경쟁하는 사회에서 폭력적 투쟁이 일어나지 않게 막으려면 교육을 획일화할 필요가 있습니다. 가치관이나 사상이 달라도 서로 생존경쟁을 벌이지 않으면 다투지 않아도 되죠. 그냥 서로 다르다는 것을 인정하면 그뿐입니다. 하지만 경쟁의 원리에 의해 움직이는 사회는 그렇지 않아요. 다양한 가치관이나 사상이 있으면 자칫 피비린내 나는 투쟁이 벌어지기 십상이죠. 그래서 자본주의 사회에서는 모든 사람들에게 똑같은 교육을 실시하고 똑같은 가치관을 주입하는 교육체계가 세워지기 마련입니다.

어떤 사람들은 자본주의 사회야말로 사상의 자유가 가장 잘 허

용되는 사회라고 주장해요. 다양한 가치관을 지닌 사람들이 자유롭게 경쟁하며 사는 세상이 바로 자본주의 세상이라는 거죠. 이러한 주장에도 일리가 있어요. 하지만 자본주의가 그 자체로 사상의 자유를 북돋는 경향을 지니고 있다고 생각하면 좀 곤란합니다.

역사적으로 보면, 자본주의는 신분제의 철폐를 필요로 했죠. 신분제가 철폐되어 신분제에 얽매어 있던 노동 인력이 노동시장으로 풀려나오지 않으면 자본주의가 성장하기 어려우니까요. 자본주의의 초창기에 부르주아들은 모든 인간의 자유와 평등을 부르짖으며 혁명운동을 주도했고, 그 때문에 자본주의 사회의 태동과 발전은 인간 해방과 맞물리며 이루어졌습니다.

하지만 자본주의 사회가 마냥 자유와 평등을 증진하는 방향으로 발전해 왔다고 생각해서는 안 돼요. 실은 그 반대죠. 신분제가 철폐되고 나자 자본가들은 자본주의적 이념을 중심으로 사회를 획일화하기 시작했고, 자본주의적 생산에 걸맞은 법과 도덕 체계를 세운 뒤 그것을 절대화했습니다. 자본주의에 반대하는 사람들은 어느 나라에서나 혹독하게 탄압받기 일쑤였어요.

오늘날 우리가 자본주의 사회에서 누리는 자유와 평등은 자본주의가 발전해감에 따라 저절로 이루어진 것이 아니라 자본의 폭력과 위압에 맞서 많은 사람들이 줄기차게 투쟁해 온 결과죠. 이 말은 자본주의의 폭력성을 늘 경계하지 않으면 자유와 평등을 누릴 권리가

우리는 모두 예술가다

사람들에게서 박탈되는 일이 생길 수도 있다는 뜻입니다.

보들레르나 아르튀르 랭보 같은 상징주의 시인들의 작품 속에서도 집요하고 철저한 방식으로 사람들의 삶을 통제하고 억압하는 자본주의적 폭력에 대한 한탄이 자주 발견되죠. 예컨대 랭보는 산문시집《일뤼미나시옹》의 열여섯 번째 시 〈도시〉에서 다음과 같이 한탄해요.

도덕과 언어는 마침내 가장 단순한 표현으로까지 줄어 버렸지! 수백만이나 되는 이 사람들은 서로 알 필요도 없어. 그들은 모두 똑같아지게끔 교육받고, 일하고, 늘어 가는 거야. 대륙 사람들에 대해 머저리 통계가 알려 주는 것보다 그들의 삶은 몇 배나 짧을 것임에 틀림없어.

랭보의 시대에도 사람들은 자신들이 신분제가 지배하던 이전보다 분명 자유로워졌다고 믿고 있었죠. 하지만 랭보가 보기에 사람들은 그저 똑같아졌을 뿐입니다. 획일화된 사회에서 획일화된 교육을 받으며 똑같은 사람이 되어 가고, 기계의 부속품처럼 일하다 하릴없이 늘어 가는 거죠. '대륙 사람들'이란 프랑스, 특히 파리 같은 대도시에서 사는 사람들을 뜻하는 말입니다. 그들이 통계보다 몇 배나

짧은 삶을 산다는 것은 현대인들의 삶이 무서울 정도로 단조롭고 획일화되어 버렸음을 뜻해요. 단조롭고 의미가 없어 살아도 산 것 같지 않다는 거죠.

삶의 획일화는 삶을 꾸려 나갈 역량의 감소 외에 다른 아무것도 아닙니다. 삶이란 오직 개별화되고 고유한 것으로서만 가능한 거니까요. 자본주의 사회에서 삶의 획일화는 무엇보다도 우선 획일화된 가치관과 규범에 의해 일어났습니다. 그건 자본주의 사회가 약속에 근거해서 움직이기 때문에 일어난 일이죠.

사람들 중에는 자본주의 사회에서는 이익을 위해 다소 부도덕한 일을 해도 괜찮다는 식으로 말하는 이들이 적지 않아요. 현실적으로 보면 자본주의 사회에 그런 경향이 나타나기 쉽죠. 결국 모두가 이익을 위해 서로 경쟁하고 있으니까요. 하지만 자본주의 사회는 원래 다른 어떤 사회보다도 엄격한 윤리 의식을 요구해요.

신분제 사회에서는 대부분의 사람들이 신분제에 예속되어 있죠. 그 때문에 권력자는 모든 사람들에게 엄격한 윤리 의식을 불어넣을 필요가 없어요. 예컨대 노예는 주인이 시키면 시키는 대로 할 뿐이지 자의로 일을 하거나 말거나 결정할 권리가 없죠. 그러니 주인 입장에서는 노예에게 윤리 의식이 있는지 없는지 별로 신경 쓰지 않아도 돼요. 주인에 대한 두려움과 복종심만 불어넣으면 족하죠.

우리는 모두 예술가다

하지만 자본주의 사회에서 생산과 노동은 철저하게 계약에 근거해서 이루어집니다. 모두가 법적인 자유인이니까요. 계약은 일종의 약속이고, 약속은 약속을 지키는 것이 정의요, 지키지 않는 것은 불의라는 윤리적 확신을 지닌 사람들 사이에서만 효력을 발휘할 수 있어요. 그러니 자본주의 사회의 발전은 그 구성원이 자본주의적 생산에 걸맞은 윤리 의식을 지니고 있어야 가능한 셈이죠. 현대사회에서 '도덕과 언어가 가장 단순한 표현으로까지 줄었다'는 랭보의 한탄은 인간의 자유분방한 정신성을 구현해야 할 도덕과 언어마저도 물질적 생산을 위한 보조 수단으로 전락해 버렸음을 한탄하는 것과 같습니다.

만약 랭보의 생각이 맞는다면 자본주의 사회에서 사람들이 중요하게 생각하는 모든 의미들은 탐욕스런 경쟁의식의 산물에 불과한 셈이죠. 경쟁에서 도태될지 모른다는 두려움과 불안 때문에 자꾸만 소심해지고 저열해진 사람들에 의해 참된 삶과 존재의 의미가 뒤틀리게 된 겁니다. 사람들이 자유를 노래하는 곳에서 실은 예속의 정신이 넘쳐 나고, 도덕의 승리를 구가하는 곳에서 경쟁에 이겨야 한다는 강박관념과 증오가 악취를 풍기는 거죠. 그러니 사람들은 서로 알 필요도 없게 된 셈입니다. 획일화된 인간들이 똑같은 것을 바라며 경쟁하는 곳에서 사람다움은 이미 사라진 지 오래니까요.

다다이즘의 출발점은 자본주의 시대에 대한 바로 이러한 비판의

식이었죠. 다다이스트들은 현대의 문명사회에서 통용되는 모든 의미들이 철저하게 부정되어야 한다고 생각했어요. 그런 의미들이란 자본주의적 생산과 경쟁의 논리에 이바지할 뿐이니까요. 그런 의미들에 집착하면 할수록 사람들은 다시 자유로워질 가능성을 영영 잃어버리게 되고, 결국 세상은 더욱 추악해질 뿐이라는 거죠.

기억나시죠? 다다이즘은 제1차 세계대전이 끝날 무렵 나타나기 시작했습니다. 이전의 전쟁과는 비교할 수도 없으리만치 처참한 이 전쟁이야말로 다다이스트들에게는 자본주의 사회에서 통용되는 이런저런 의미들이 얼마나 위선적이고 추악한 것인지를 분명하게 드러내는 증거였죠. 자본주의 사회만큼 대중들의 윤리 의식이 함양된 사회는 있어 본 적이 없었지만, 동시에 자본주의 사회만큼 대중들이 탐욕스러워진 사회 또한 있어 본 적이 없었죠. 탐욕스러운 대중들이 내세우는 도덕이란 맹목적으로 경쟁하는 자들이 서로에게 품게 되는 증오와 분노의 정당화 외에 다른 아무것도 아닙니다. 그 생생한 증거를 다다이스트들은 제1차 세계대전에서 발견한 겁니다.

말하자면 다다이즘이란 자본주의적 생산의 논리에 의해 지배되는 현대 문명에 대한 파산선고와도 같았어요. 도덕과 언어를 비롯해 위선과 탐욕의 정신을 은폐하기나 하는 모든 의미들이 완전히 부정되지 않으면 인간은 결코 본연의 삶을 되찾을 수 없으리라고 다다이스트들은 생각한 거죠.

우리는 모두 예술가다

아니, 다다이즘은 본연의 삶을 되찾으려는 희망과도 거리가 멀었습니다. 다만 다다이즘은 모든 것을 부정하고 또 희화화하려는 결의 그 자체일 뿐이었죠. 현대 문명뿐 아니라 인간적인 모든 것이 다다이즘과 함께 파산을 고하게 된 겁니다. 결국 제1차 세계대전과도 같은 참혹한 전쟁 역시 인간의, 인간에 의한, 인간을 위한 전쟁일 뿐이었죠. 그런데 바로 이 전쟁이야말로 모든 인간적인 것에 대한 파괴 외에 다른 어떤 결과도 가져오지 않은 거예요.

다다이즘은 분명 긍정적인 면을 지니고 있습니다. 위선적인 의미들의 철저한 부정이 바로 그것이죠. 하지만 부정적인 면 또한 지니고 있습니다. 다다이즘의 무의미는 오직 파괴하고 부정할 뿐 어떤 희망도 약속하지 않으니까요.

나는 칼더의 예술이 바로 이러한 문제의식에서 출발했다고 생각합니다. 다다이즘의 긍정적인 면은 당연히 존중되어야 하죠. 그렇지 않으면 우리는 위선적인 의미들의 지배로부터 자유로워질 수 없으니까요. 하지만 다다이즘의 부정적인 면은 다다이즘과 길항작용을 할 새로운 예술의 창안을 요구합니다. 다다이즘의 반反예술 정신이 지니는 파괴력을, 다다이즘이 부정하는 위선적 의미들로 회귀하지 않으면서 상쇄시켜 줄 예술이 생겨나야 한다는 거예요.

그러한 예술은 응당 두 가지 요소를 지녀야만 하죠. 하나는 사랑

이에요. 탐욕과 위선, 두려움과 불안의 정신은 오직 사랑을 통해서만 극복될 수 있으니까요. 또 다른 하나는 놀이예요. 사람들은 함께 놀며 친구가 되고, 친구가 되면 서로 경쟁할 때 생겨나는 증오와 분노도 이길 수 있죠. 하늘하늘 움직이는 칼더의 모빌은 이 두 가지 요소를 다 지니고 있습니다. 칼더는 예술의 힘으로 맹목적인 경쟁의 논리와 두려움을 극복하고 삶을 흥겨운 잔치로 만들기를 원했던 거죠.

우리는 모두 예술가다

우리는 모두
우주 안의 존재야

칼더는 1932년에 예술에 관해 다음과 같은 말을 남겼습니다.

예술은 어떻게 구현되는가? 용적, 움직임, 거대한 공간, 즉 우주에 의해 경계 지어진 공간들로부터이다. (⋯) 각각의 요소는 우주 안에 있는 다른 요소들과의 관계 속에서 움직일 수 있고, 동요시킬 수 있으며, 진동할 수 있고, 오갈 수 있다. 덧없는 순간이 아니라 삶 속에서 일어나는 다양한 사건들을 잇는 물리적 유대가 중요하다. [모든 요소들은] 추출물들이 아니라 추상적 개념들이다. 추상적 개념들은 삶에서 무無와도 같다. 단 그것들이 반응하는

방식들에서만은 예외다.

나는 칼더의 말에 '예술의 구현을 가능하게 하는 모든 요소들은 무한한 우주 안의 존재를 표현한다'는 말을 덧붙이고 싶습니다. 형식과 규범의 지배를 받는 정신은 삶과 존재를 형식과 규범의 체계로 환원시키죠. 사랑하기보다 심판하고, 고유하도록 내버려두기보다 획일화합니다. 하지만 존재하는 모든 것은 결국 무한한 우주 안의 존재며, 무한한 우주 안에서 서로 작용하고 반작용해요. 무한에 잇닿아 있는 것으로서 존재하는 모든 것은 형식과 규범의 체계로 환원될 수 없죠.

우리에게 사랑이 소중한 까닭은 사랑의 힘 안에서 우리가 서로 작용하고 반작용하는 가운데 하나가 되기 때문입니다. 각각의 고유함은 고유함대로 보존하면서 반목하지 않게 되는 거죠. 서로 반목하지 않는 것들은 무한합니다. 무한이란 원래 자기와 남을 가르는 경계를 지니지 않음을 뜻하니까요.

사랑은 언제나 한결같고, 사랑 안에 존재하는 모든 것들은 각각 우주 안의 존재로서 똑같죠. 말하자면 우리의 존재는 모두에게 동일한 추상적 이념과도 같은 것으로 서로에게 알려지는 거예요. 그럼에도 우리는 우주 안의 모든 것이 고유하고 서로 다르다는 것 또한 압

우리는 모두 예술가다

니다. 사랑은 모든 것을 하나가 되게 하면서 동시에 고유하게 하는
힘이니까요.

그건 마치 함께 어울려 노는 친구들 사이 같아요. 우정의 힘으로
모든 친구들은 이미 하나죠. 하지만 서로 작용하고 반작용하며 각각
의 친구들은 저마다 고유해집니다. 그들은 결코 서로에게 무차별적
이지 않아요. 사랑과 우정이란 오직 고유하고 서로 다른 사람들 사
이에서만 맺어지는 거니까요.

우주 안의 존재로서 우리는 언제나 순간을 살아야 하죠. 매 순간
우주 안의 모든 것이 서로 하나가 되며 동시에 고유해지니까요. 순
간은 결코 덧없지 않답니다. 삶이란 매 순간 갱신되는 아름다움에의
의지 외에 다른 아무것도 아니죠.

여러분은 이미 예술가로 살고 있습니다

이 글은 내가 쓴 시 한 편으로 대신하려 합니다. 꽤 긴 시예요. 원래 칸트의 미학 이론을 학생들에게 구체적으로 설명하려고 쓴 시라 그렇죠. 하지만 차분히 읽으면서 그 의미를 헤아려 보면 이 책의 내용과 상당히 잘 어울리는 시라는 걸 느끼게 될 거예요.

방

내 방은 항상 그대로야.
때론 어지럽고 때론 가지런하지만 아무튼 난 알아.
방은 네 개의 벽으로 미소 짓는 꿈이라는 것을.
누구 꿈인지는 몰라.
꿈이란 게 원래 알려고 하면 사라져버리는 거니까.

그냥 잠을 깨듯 아침마다 난 방문을 나서지.

까맣게 잊어버리는 거야.

기쁨과 슬픔에 온종일 곤드레가 된 채 내게 방이 있다는 사실 따
윈 기억하지도 못하는 거지.

밤이 되어도 달라질 건 별로 없어.

난 낮 동안의 격정들에 이미 취해버렸으니까.

고단한 몸을 누일 이부자리 같은 거나 생각할 뿐 난 여전히 방을
기억하지 못하지.

심지어 방에 있을 때도 내 마음은 무언가 다른 것을 향해 있는
거야.

어느 가을날이었어.

난 잠에서 깨자마자 창문을 열었지.

머리가 깨질 듯이 아프더군.

차가운 공기가 가슴을 파고드는 동안 난 문득 깨달았어.

내 삶은 항상 꿈이었으며, 그 꿈 밖으로 난 나가본 적도 없다는 것을.

길몽인지 악몽인지는 잘 모르겠어.

그런 건 별로 알고 싶지도 않아.

아무튼 중요한 건 내게 방이 있다는 거였지.

네 개의 벽으로 굳어버린 꿈속에서 난 늘 바깥 세계를 꿈꾸지.

그 꿈은 아마 무한에의 꿈일 거야.

세상은 원래 무한한 법이니까.

벽을 친다고 세상이 갑자기 유한해지는 건 아니잖아.

난 자신에게 말했어.

모든 걸 사랑하고 싶다고.

무한을 꿈꾸는 자는 원래 모든 것을 긍정해야만 하는 자라고.

물론 난 그럴 수 없지.

때로 난 누군가를 미워하게 될 거야.

방 밖으로 나가자마자 난 곧바로 세상이라는 이름의 그 벽 없는 꿈을 망각해버릴 테니까.

하지만 상관이야 있을까?

어쨌든 난 꿈속에 있지.

벽 없이 무한한 꿈과 방으로 굳어진 꿈, 내겐 그게 세상의 전부인 거야.

길몽이든 악몽이든 난 상관 안 해.

어느 꿈이 좋은지도 따지지 않을 테야.

아무튼 난 살며 사랑하고 싶어.

그냥 모든 걸 긍정하면서 말이야.

여러분은 어떤 방에 머물고 있나요? 여러분의 세상도 벽 없이 무한한 꿈과 방으로 굳어진 꿈으로 이루어져 있나요? 혹시 그렇다면 여러분은 이미 예술가로 살고 있는 겁니다. 살며 사랑하는 예술의 정신, 아무것도 심판하지 않는 순수한 긍정의 정신으로 자신의 한계를 늘 넘어서고 있죠.

아우름 19

우리는 모두
예술가다

1판 1쇄 발행 2016년 12월 30일
1판 2쇄 발행 2018년 9월 20일

지은이 한상연
펴낸이 김성구

단행본부 류현수 이은정 고혁 구소연
디자인 한아름 문인순
제 작 신태섭
마케팅 최윤호 나길훈 유지혜 김영욱
관 리 노신영

표지 패턴 NOSTRESS 민유경

펴낸곳 (주)샘터사
등 록 2001년 10월 15일 제1-2923호
주 소 서울시 종로구 창경궁로35길 26 2층 (03076)
전 화 02-763-8965(단행본부) 02-763-8966(마케팅부)
팩 스 02-3672-1873 **이메일** book@isamtoh.com **홈페이지** www.isamtoh.com

ISBN 978-89-464-2047-2 04600
ISBN 978-89-464-1885-1 04080(세트)

이 도서의 국립중앙도서관 출판시도서목록(CIP)은 e-CIP 홈페이지
(http://www.nl.go.kr/cip.php)에서 이용하실 수 있습니다. (CIP제어번호: CIP2016031754)

값은 뒤표지에 있습니다.
잘못 만들어진 책은 구입처에서 교환해 드립니다.